美術技法系列

繪畫寫生哲學論

龐均◎著

藝術家出版社印行

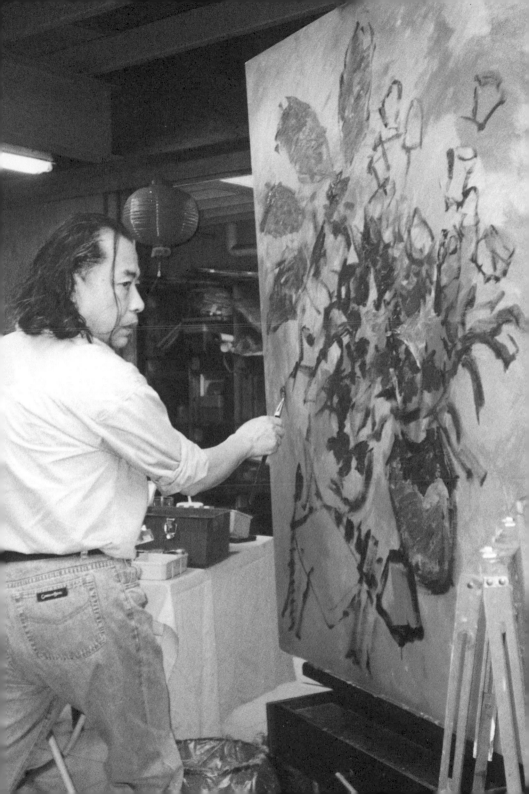

目錄

【圖版】

回到單純油畫材質，
研究、掌握、發展油畫技巧，
傳達中國人文精神、理念，
創建中國油畫藝術的特質，
乃是史無前例的偉大探索！
亦是責無旁貸、義不容辭的使命。

一、緒　　論

　　《繪畫寫生哲學論》顧名思義全書研討之理論核心，乃是藝術與自然不可分割之哲理。繪畫的「寫生」行為，直接表露於技巧與經驗，而「寫生」一旦昇華至「創作」的境界，將使畫家的主觀感覺與個性更加凸顯。亦即所謂「觀察方法」——個人視覺美的角度，即精神性因素，一種純感性之感覺；「理解深度」——對自然的剖視與取捨；「意念深化」——個人的修養與靈性。以上種種並非「調色」、「用筆」之法，而是關於思想的深化和觀念性「哲學」問題的探討。

　　由此可見，有關「寫生」的理論性和實踐性之探討，對繪畫有深遠意義。尤其我們現在正處於「寫生技巧」衰敗沒落之時代。有必要從哲學角度提醒藝術家：在繪畫創作的道路上，「原始的」寫生行為，其價值依然存在；無論是直接的需求（收集素材），還是間接的需求（激發情感和意念），它都是凝聚靈感的力量與泉源。正如空氣、陽光及水，是人的生命與健康最基本的營養。直接性的寫生行為，亦是繪畫技巧邁向成熟的基本途徑。是培養感覺，深化思想修養，提升美感觀念，精金百鍊純藝術技巧，必不可少的手段。

　　「寫生」不是目的，只是手段，這一觀念必須釐清。

　　莫內（Monet, 1840-1926）畫了許多重複性題材的作品，甚至連構圖都沒有什麼變化，如〈乾草堆〉（Haystacks, 1891-1892）、〈白楊樹〉（Poplars, 1890-1892）、〈盧昂主教堂〉（Cathedrals, 1893-1894）、〈睡蓮〉連作（Water Lilies, 1904）……都不是什麼名山大川的好景色。由此可見主題根本不重要，重要的是通過寫生方式表現對自然界特定的片刻「熱情」之再創造——如光與色、氣氛與感覺。此種片刻性的、非客觀之再創造，乃是「思想性」、「感情性」的藝術語言。倘若再往前走一步，就和中國水墨大師那種表達文人思想的「抽象性」和「氣質性」很接近了。例如一千多年前的王維（701-761，字摩詰，原籍祁，屬山西。世稱王右丞）就是重觀察、寫生，而後詩畫。

　　民國以來，中國油畫藝術基本面貌，以寫實描寫物象為「寫生」目的，尚未進入寫生的創作境界，故此個人風格難以展現。畫樹即「畫樹」，畫屋即「畫屋」，畫街即「畫街」，只有技術之高下而無境界、雅俗之分。然，科技之發展又進一步破壞了尚未成熟的中國油畫風格，攝影照片取代了直接感受的寫生行為，使油畫技巧淪為匠氣製作，蒙上了濃濃的設計味道！

　　本書的基本內容，是專論「寫生」之必要性與概念，以及寫生行為的「創作性」暨基本經驗，至於「調色」、「配色」、「用筆」、「表現技巧」等則不在此論。

倘若本論著能喚起畫者重視現實的寫生活動；在實踐中開啓、悟出藝術新路，乃是筆者最大的欣慰與貢獻。

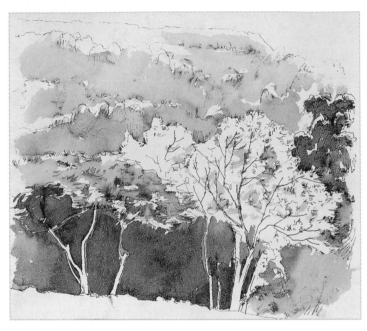

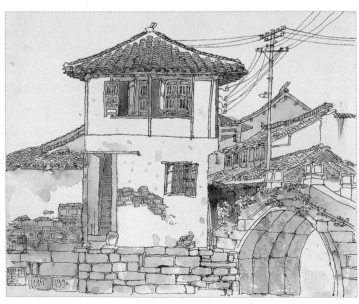

二、意念回歸自然

從原始藝術可以得知：藝術是自然界在人腦中的精神反映，無庸贅敘。

延續千萬年的大自然：宇宙、太陽、行星、山石、河川、森林、大海、雷電、風雨、冰雪、鳥獸、魚蟲、山火、地震、日蝕、月蝕、海嘯、彩虹等等，是原始人類難解無知的。「神學」是人類最早的意識形態和寄情託興。人與大自然共存亡的密切關係直覺地轉換成視覺形象，就是藝術。由此可見，自古以來，「藝術」傳達、記錄了人類的浪漫思想與個人情懷，逐漸形成「思想史」、「人文史」、「哲學史」、「文學史」、「藝術史」。

屈原楚辭中的「天問」：「曰：遂古之初，誰傳道之？上下未形，何由考之？冥昭瞢暗，誰能極之？馮翼惟象，何以識之？明明暗暗，惟時何為？陰陽三合，何本何化？斡維焉繫？天極焉加？八柱何當？……」大意是遠古開端誰把最初之情形傳下？天地未成形如何考之？混沌昏暗，晝夜不分，怎能識別？如何了解一派元氣充溢之景象和忽明忽暗之宇宙？陰、陽、大自然三為一體，何為根本？何為派生？誰籌劃經營九層之天？是誰最先建造如此大之「工程」？天穹之軸心繫於何處而能旋轉？天之頂端安放何處？支撐天地之八柱立於何方？……。可見，二千三百五十多年前的屈原，思想已有宇宙觀。他究竟是設天以問人，非人問天地，還是天尊不可問，故曰「天問」？天固不可問，聊以寄吾之意耳。屈原之問難，貫穿想了解大自然之精神，因為有一種渴望激情，才產生宏偉奔放、氣勢磅礴之激昂文字。無疑地，是大自然孕育了「文人」、「思想家」、「藝術家」。

如今在人口密集之大都會，展現眼前的是水泥構件、鋼架、玻璃建築。原始生態中的山林、田園已消失。一切美景化為「懷舊」、「憶古」情懷。那些引發文人情趣的純自然景象已湮滅，靈感源泉漸漸蕩然無存。唐詩中的美好絕句：「春眠不覺曉，處處聞啼鳥；夜來風雨聲，花落知多少？！」已不復見。

現代生活之「人工化」、「科技化」，無意中使藝術家遠離大自然，喪失了原始純樸情感之源，原始藝術是感人至深的，無論立體與平面，都是來自心靈最直覺的符號，無半點修飾。現代人因為脫離自然，學習原始藝術亦只能借用其表，而無自然隨性之實。

藝術家之觀念、思考方式，重返大自然；以原始為基，探索藝術新生命，是頗為重要的。

我主張以直接「寫生」進入創作。抽象形式要有實在精神，具象則要有抽象哲理。

重返大自然，絕非只去深山小徑踏青或跳入溪流戲水，而是廣義的創作理念

。「風景」、「山水」，必須直接獵取大自然素材而造化於自然；「靜物」要在瓶瓶罐罐之中激發情感；「人物」當然必須面對生命探求激情、人性。從「有形」深化到「無形」的精神境界，就是創作。依賴攝影、電腦；把科技工具凌駕頭腦、思想之上，乃是嚴重偏差，工匠俗夫爾爾。把攝影翻版爲繪畫，只不過是製作無生命力之平面而已。此乃又一「藝術哲學」之定律。

十六世紀偉大的畫家、雕刻家米開朗基羅（Michelangelo, 1475-1564），他的西斯汀教堂天棚壁畫和聖彼德大教堂圓頂壁畫是超凡入聖的。他整年躺在架子上作畫並無模特兒，那個時代亦無攝影，但他描繪「飛天」般的人體，肌肉充滿生命與活力，他對人體的研究與體驗達到極致境界。現代人依賴攝影，反而喪失造形能力和對人體失去生命活力的洞察與感覺。米開朗基羅的震撼造形已成世界不朽之絕響。

在自然界中獵取營養與靈感，在人類生活中獵取生命、人性、情感元素，寫生是不可缺之手段。然，寫生並非只是描繪自然現象之真實，而是一種感覺性的再創造。它好比音樂中的「即興曲」，而非「敘事曲」，又如文學中之「短詩」，而非「散文」或「報告文學」。

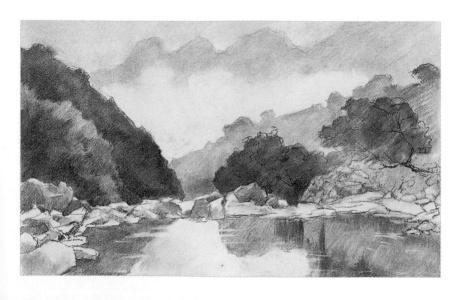

三、面對自然之再創造

若能掌握熟練的寫生技巧,又能跳出寫實傳統的清規戒律,就有一片創新的天地。

在不斷熟練寫生技巧的過程中;屬於個性的、獨一無二的觀念與繪畫技巧,必然變得成熟。此乃實實在在的繪畫能力。

凡能夠深刻地掌握具象之「寫實美」,才能有說服力地轉換爲「抽象美」,兩者美的精神元素是一致的。反之,懂得「抽象美」才能深化「具象美」。在此絕無對立的鴻溝。所謂繪畫要先繁後簡,先緊後鬆。先有法,後無法,有法之極變爲無法。先傳統,後反傳統。先有形,後無形。先立體,後平面。先表後裡,先具象,後抽象。先工後寫。以上「口訣」都是極深刻之繪畫哲學,放之四海而皆準。「寫意」而傳神,「空無」而豐富,「無形」而盡致,這都是藝術最高境界。先形而下,而後形而上。用最通俗的語言形容就是:先「殺」進去!後「殺」出來!「殺」出個人獨特的藝術天地——一個實實在在的、不空洞、不表面、有深度的藝術境界。

凡是深入研究過畢卡索(Picasso, 1881-1973)的人,都懂得他那無窮無盡的藝術創造力,來自於實力雄厚的基礎與才華。所以他「玩」得自如,「玩」得開心,亦「玩」得有理,很有創造與深度,他「玩」不完地「玩」!

令人玩味的是,畢卡索筆下的女人——他的妻子與情人,造形十分離譜,面目皆非,但不醜,很美。除色彩因素外,深藏一股力量和狂熱,令人感動!他有意破壞表面造形而凸顯人性與愛憎,「爆發性」地傳達激情和生命力,一種本質性的美感迎面襲來,誠屬不易!以醜見美;一個個大眼睛十分傳神……。在其畫中,「人物造形」已是情緒、性格的符號,又濃又烈!有的甜美得如「水蜜桃」,有的則是河東獅吼、伶牙俐齒……。這一切都出自畢大師心田所傳動。

四、寫生之哲學

何為「哲學」？它是非常活的思想與理論；追求本質性的真理，簡言之即「相對論」。「藝術哲學」主要是研究繪畫的「方法論」、「美學觀」及其基本規律。繪畫行為——凡用筆、用色，人人均可塗鴉成作。但藝術品味之層次，自古就有高低雅俗之分。描繪山水、自然景色，可總結出如下之「哲理」：

(1)必須在大自然中捕捉自然生態的美，即實地寫生之行為。不入虎穴，焉得虎子？不到黃山哪知黃山美何在？大自然之表象是「相似」的，大自然之內涵——地質的、氣候的、人文的，卻各有特色，絕對不同。台灣「阿里山」同山西「五台山」之山林，從照片觀之，大同小異；實地觀之，天淵之別。可見實地深入、觀察與感受，是何等重要！單憑百分之一秒攝下之照片，在「象牙之塔」中「經營」風景畫，此乃匠工之舉。

古云「行萬里路」有很深之哲理。現代人有曰：「一張機票飛紐約，以達行『萬里路』也！」。明朝書畫家董其昌（字玄宰，1555-1636）曰：「讀萬卷書，行萬里路，方可作畫。畫之為學，包涵廣大，聖經賢傳，諸子百家，九流雜技，無不相通。日月經天，江河流地，以及立身處世，一事一物之微，莫不有畫。非方聞博洽，無以週知；非寂靜通玄，無由感悟。」

慚愧！慚愧！今人「行路萬里」是「休閒散心」，「走馬觀花」，「攝影記錄」，「及時行樂」！古人則是體驗萬山的高嶺峭峻、千巖萬壑、疊巘層巒；江河湖海、綠水逶迤之千萬變化。樹石雲水俱無正形。北宋文學、書畫家郭熙（1086-1077）其畫論「林泉高致」曰：「古木平林，層巒群立，怪木斜攲，影浸寒水，根蟠石岸，輪囷萬狀，不可得而名也。」此可謂行萬里路觀察得來之論。要「立身處世」才能觀察「一事一物之微」，畫即在其中！

畫風景畫；以水墨畫而論：依《芥子園畫傳》（俗稱《芥子園畫譜》）變化章法臨摹而成作品，此乃最俗之劣品。油畫依賴照片，同樣如此。走向大自然；在日月之下、天地之間、親身體驗自然界的本質美，方可得有「生命力」、「感染力」之創作靈感。以下隨意拾起詩短句，如：「江湖夜雨」、「西風殘照」、「芳草碧連天」、「東風夜放花千樹」、「明月出天山，蒼茫雲海間」、「春城無處不飛花」、「飛流直下三千尺」、「芳草萋萋礙無路」、「海上生明月，天涯共此時」、「桃花潭水深千尺」、「雲心自向山山去」、「雲破月來花弄影」、「黃河遠上白雲間」、「漠漠水田飛白鷺」、「寂寞梧桐深院鎖清秋」……以上這些「景色」之靈氣，絕對只能在自然的環境之中，方可「無意」得思路之妙耳，所謂神致雋逸，落落自喜；令人坐對移晷，傾消塵

想，此為最上一乘。何不抽點時日，暫離塵世，尋找殘缺的「柳暗花明又一村」，以深切的感動和激情寄於筆下，去感動他人。

　　實地現場之體驗、寫生、創作乃是風景畫生命之本。

(2)「寫生」，並不等於「忠實」地抄寫描繪「自然現實」。首先畫者要對「自然現實」產生發自心靈之感動！其次是在創作衝動之下（非理性的純感覺）充分發揮個人的修養與技巧，展現繪畫元素之張力，已達視覺震撼。

　　莫內同雷諾瓦（Renoir, 1841-1919）兩位好朋友，常一起共同寫生，他們在一八六九年共同寫生之〈蛙塘〉（La Grenouillere），構圖、取材十分相同，但色彩和表現方法迥然不同；所繪「景色」已成畫家「個性」之「視覺代言者」。

　　「藝術」本來如此──「人性」與「自然」融合一體。莫內說：「倘若你到室外作畫，試著忘卻眼前的物體，不論它是一株樹或是一片田野。只要想像這兒是一方塊藍，那兒是長方形的粉紅，這兒是長條紋的黃，然後照著你認為確切的顏色和形狀去畫就是，直到符合你自己對景物本來的印象。」

　　以上莫內作畫的金玉之言，余在幾十年教學中已苦口婆心地「說破了嘴」，但不少畫癡依然惡習不改，可見繪畫手段之「教條」，仍有「江山易改本性難移」之困，此事古難全！

(3)「寫生」行為，實際是一種「再創造」。取於「自然」，高於「自然」。此點有如一位演奏家，當他在演奏莫扎特的作品，絕非是讀書似的「複製樂曲」或「模仿」莫扎特。而是詮釋、深化莫扎特的樂曲──此乃再創造。

　　面對複雜的大自然與無限空間，「取捨」與「簡化」乃是寫生最高技巧，而畫者之「修養」與「經驗」為第一要素。

　　「取捨」與「簡化」非「粗糙」、「功力不足」。所謂「江南山水，到處入畫。畫師造化，千變萬化，妙有剪裁。（黃賓虹語）」。

　　畫了那遠處的天高雲淡、青紫山巒；再轉過身來畫那更加美妙的山麓茅舍；再轉到側面畫那色彩多變，松皮似鱗之古樹──一幅美妙的台灣南部美濃鄉村風景就「出世」了！似「美濃」非「美濃」，諦視、品之；神似「美濃」、非他鄉！此乃真正上品之作，出於妙造自然！

　　有曰：「寫生」──「習作」也！此乃信口雌黃、誹謗之言，不足掛齒。「寫生」有不同的目的，不同的意義，不同的層次，不同的境界。

五、懷古重今

「懷古」，情懷也！「重今」，現實也！

談到「寫生」；似乎立足於懷舊情感，方可「吸引」觀賞者，因此畫家往往把注意力轉向「老街」、「舊巷」、「古厝」……，「畫意」非它莫屬。在現實生活中，凡此類題材，確實較易令人感動！即將流失的物象總是倍加珍貴！那斑斑駁駁的石頭、磚瓦、殘壁與「屋漏痕」，都是深藏畫趣之符號，倘若抓不住這些歷史創傷的「形」與「色」，就會變成概念化的外殼而無「舊」可懷念。所以繪畫的感動，更重要的在於情感。

雖然即將流失的昔日痕跡是頗令人惋惜的。其實，在世的人，頂多只可回憶幾十年前之昔日景象。即使今日高齡九十的「古來稀」老人，亦都沒有親自目睹十九世紀。藝術家熱情洋溢地表達觀察、感受到的「現實美」，比空洞杜撰概念化的「懷舊美」更有價值。今日，不緊緊抓住自然、生活、現實的貌美，也就是造成「未來流失」反映「昔日美感」藝術的遺憾！無論是法國的「巴比松畫派」（Barbizon）還是印象主義畫家們；他們當時腳踏實地的投身大自然中尋求美感視覺，留下了曠世寫生傑作，才能夠使百年後的我們，分享到北歐十九世紀的風光、陽光、空氣、人情等等令人「懷舊」的昔日歐洲景象。不同時代藝術家的「直覺性」是十分重要的。成功地表達當代人文思想與情感之視覺影像，這就是偉大的文化貢獻！

綜上所述，余之「寫生」，只注意當今所能見到的美感：或是存在的古舊殘跡，或是尚存的原始面貌，或是半新半舊的特色，或是全新的景象……。能夠畫好，引發視覺震撼，才是重要的，大可不必牽強附會地製造「懷舊感」，以此譁眾取寵。

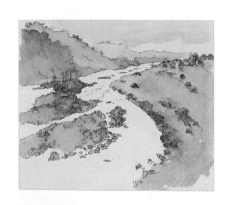

六、深入自然方能妙造自然

深入大自然，才能愛大自然。愛大自然，寫生才有情感。畫得多，就熟能生巧。熟練自如，才能造化自然。

「文人畫」鼻祖——王維，所傳畫論有二：「山水訣」與「山水論」，全錄如後：

山水訣（傳）

夫畫道之中，水墨最爲上。肇自然之性，成造化之功。或咫尺之圖，寫百千里之景。東西南北，宛爾目前；春夏秋冬，生於筆下。初鋪水際，忌爲浮泛之山；次布路岐，莫作連綿之道。主峰最宜高聳，客山須是奔趨。迴抱處僧舍可安，水陸邊人家可置。村莊著數樹以成林，枝須抱體；山崖合一水而瀑瀉，泉不亂流。渡口只宜寂寂，人行須是疎疎。泛舟檝之橋梁，且宜高聳；著漁人之釣艇，低乃無妨。懸崖險峻之間，好安怪木；峭壁巉岩之處，莫可通途。遠岫與雲容交接，遙天共水色交光。山鈎鏁處，沿流最出其中；路接危時，棧道可安於此。平地樓台，偏宜高柳映人家；名山寺觀，雅稱奇杉襯樓閣。遠景煙籠，深岩雲鎖。酒旗則當路高懸，客帆宜遇水低掛。遠山須要低排，近樹惟宜拔迸。手親筆硯之餘，有時遊戲三昧。歲月遙永，頗探幽微。妙悟者不在多言，善學者還從規矩。

塔頂參天，不須見殿，似有似無，或上或下。茅堆土阜，半露簷廒；草舍蘆亭，略呈檣檸。山分八面，石有三方。閑雲切忌芝草樣。人物不過一寸許，松柏上現二尺長。

山水論（傳）

凡畫山水，意在筆先。丈山尺樹，寸馬分人。遠人無目，遠樹無枝。遠山無石，隱隱如眉。遠水無波，高與雲齊。此是訣也。山腰雲塞，石壁泉塞，樓台樹塞，道路人塞。石看三面，路看兩頭，樹看頂頜，水看風腳。此是法也。

凡畫山水，平夷頂尖者巔，峭峻相連者嶺，有穴者岫，峭壁者崖，懸石者岩，形圓者巒，路通者川。兩山夾道名爲壑也，兩山夾水名爲澗也，似嶺而高者名爲陵也，極目而平者名爲坂也。依此者粗知山水之彷彿也。

觀者先看氣象，後辨清濁。定賓主之朝揖，列群峰之威儀。多則亂，少則慢，不多不少，要分遠近。遠山不得連近山，遠水不得連近水。山腰掩抱，寺舍可安；斷岸坂堤，小橋可置。有路處則林木，岸絕處則古渡，水斷處則煙樹，水闊處則征帆，林密處則居舍。臨岩古木，根斷而纏藤；臨流石岸，欹奇而水痕。

凡畫林木，遠者疏平，近者高密，有葉者枝嫩柔，無葉者枝硬勁。松皮如鱗，柏皮纏身。生土上者根長而莖直，生石上者拳曲而伶仃。古木節多而半死，寒

林扶疏而蕭森。

有雨不分天地，不辨東西。有風無雨，只看樹枝，有雨無風，樹頭低壓，行人傘笠，漁父簑衣。雨霽則雲收天碧，薄霧菲微，山添翠潤，日近斜暉。

早景則千山欲曉，霧靄微微，朦朧殘月，氣色昏迷；晚景則山銜紅日，帆卷江渚，路行人急，半掩柴扉。

春景則霧鎖煙籠，長煙引素，水如藍染，山色漸青；夏景則古木蔽天，綠水無波，穿雲瀑布，近水幽亭；秋景則天如水色，簇簇幽林，雁鴻秋水，蘆島沙汀；冬景則借地爲雪，樵者負薪，漁舟倚岸，水淺沙平。凡畫山水須按四時；或曰煙籠霧鎖，或曰楚岫雲歸，或曰秋天曉霽，或曰古塚斷碑，或曰洞庭春色，或曰路荒人迷。如此之類，謂之畫題。

山頭不得一樣，樹頭不得一般；山藉樹而爲衣，樹藉山而爲骨。樹不可繁，要見山之秀麗；山不可亂，須顯樹之精神。能如此者，可謂名手之畫山水也。

「山水訣」與「山水論」兩篇屬較有名的探討畫法之畫論，以及觀察大自然現象常識性的文章。傳說唐詩人、畫家王維「山水訣」篇，清趙殿成《王右丞集箋註》曰：「然考其辭語，殊不類盛唐人」。北宋韓拙《山水純全集》中有引王維句：「路欲斷而不斷，水欲流而不流」、「松不離于兄弟，謂高低相亞」、「子孫謂新枝相續」等語，苦無全文可稽。故原本右丞口授畫訣，幾經流傳，後人增益，不無可能。「山水論」在《四庫提要》中稱五代荊浩所作，但舊題唐王維撰，第一小段語，甚爲精到，之後通篇無甚精義，乃屬畫山水常識之言，疑右丞畫訣，口授相傳，後人乃附議以成此篇。

以上乃是流傳千年以上的古人山水畫論，可以得到啓示的是；自古以來，文人、畫家觀察自然、山水深入細微，才能深入淺出地總結自然現象之常態與規律。所謂山水畫論，並非教人如何落筆畫一樹、一石之法，而是講述如何認識自然之特性和觀察自然遠近空間的視覺變化，而後造化自然。必須深入自然，有豐富的觀察經驗，方能妙造自然。從「山水訣」與「山水論」中深入品之，可以感受到古人觀察自然的態度與情感，雖然只是斷斷續續地總結山水物體與季節變化之形態，但可感受到千年以前，唐宋之山川，是多麼原始美麗的生態，幽靜、平和的農業社會，人煙稀少，處處是畫意，文人心靜靈氣高。在那樣的大環境下，才能產生像宋，王觀那般動人詞句，他筆下的景色，化爲人情；人情深藏景色之中。如「卜算子」——「水是眼波橫，山是眉峰聚，欲問行人去那邊？眉眼盈盈處。纔是送春歸，又送君歸去；若到江南趕上春，千萬和春住！」如此感人情懷只可意會不可言傳之妙耳！

現代人，生活在科技社會，遠離大自然而陷入「科幻」與「電腦」。雖然自由寬闊，藝術卻走向感情空洞。

踏遍青山、行路萬里的寫生行為，瀕臨絕種，取而代之的是依賴照片的「手工製品」——「風景畫」、「人物畫」、「靜物畫」量產而成，拋售繪畫市場。此類投世俗所好、譁眾取寵、全無感情暨個性之作，當然無宋玉「曲高和寡」、老子「知希為貴」之意。

　　十年前，初踏寶島定居，友人問曰：「何時畫台灣？」余答曰：「三年之後。」一般而言，對任何地理環境、人文風俗，觀察、認識，起碼三年，乃必須。

　　如今，在台北縣、新店市一地已居住十一年之久。除北部外，中南部亦多次遊走寫生。天涯何處無美景？自然界的美感是無所不在的。

　　所謂「發現美感」，它是一種「思想活動」和「哲學觀念」。誠然，同樣一種物質現象，有人認為美不勝收；也有人認為平淡無奇，還有人認為其醜無比。對同一事物，三種感覺同時存在是完全可能的。由此可見「美感」不是客觀的物質，亦非表面的現象。在藝術中呈現之「美感」，其本質是創造性的「情感結晶」，這是無庸置疑的。藝術家必須修養、深化自己的美學、哲學觀，才能造化自然、創造美感！幾棵小樹；一條小石路；路邊那小小的溪流；一塊石板替代小橋；落石滾在山崖邊；枯樹橫躺小徑等等，這些都是爬山者熟視無視、討厭的路障。但在藝術家的眼中；可以發現深藏在「局部」中的、自然的、原始的、多變的美感——「放大」即可成為一幅作品。當然，不是「工細」地照抄描寫，而是注入畫家的「個性」與「情感」。這些常見的「無動於衷」的自然現象，一旦變成震撼視覺與心靈的畫面，就是藝術。真正好的藝術，不靠「內容」與「特徵」再現於視覺，而靠「藝術元素」產生視覺力量喚起情感！抽象性的「美質」應該大於具象性的「美質」，才能昇華至精神性境界。

　　出於上述見解，余的寫生生涯，自「寫實物象」進而「創造物象」。源於「自然」，只注意「感覺」到的美，而不泥於「名勝」、「地標」、「古蹟」等人們看得到的東西。繪其表象，毫無意義。

　　「台灣風光」的難題在於亞熱帶氣溫，四季如春。山林、樹叢、田野綠油油得難分遠近層次與變化，此乃對油畫家的一大考驗。一般而言，在東南亞成長與長期生活的油畫家，對於綠色反而失掉「敏感度」，因為沒有季節溫差、植物色彩變化之感受，只會用強烈的鮮綠而缺少綠色之中含「灰紫」中間色之技巧，這在油畫風景畫中，實屬色彩之重大缺點，因為偏向中間色之藍、灰、紫，是空間色彩之重要元素。近現代歐洲，凡一流頂尖的油畫大師，都會注意到此點。然，並非所有著名的大師能巧妙運用。這是事實。

　　因此，在訓練與加強油畫色彩的課題上，注意「綠色」是重要的。能夠分辨「紅、橙、黃、藍、紫、黑、白」色中，綠色含量之多寡，並不容易。在綠色中，分辨紅、橙、黃、藍、紫、黑、白等色之成分就更加困難！由此可見「色彩

過關」首先要過「綠色關」。綠色用得好，色彩「過關」一半！

倘若能夠在掌握各種「色系」、「彩度」中，依然可以做到十分微妙地存在「中間色」——偏冷的「藍灰」、「紫灰」或「綠灰」，即可斷言就是進入了色彩的最高境界。盼畫者以這一「課題」自我苛求，終生研究。而此研究誠無止境！不要忘記：油畫家年過五十，色彩的敏銳度衰退。倘若沒有以上修養，中、晚年難以保持油畫高峰！畢竟，色彩是油畫藝術中，「元素」中的「元素」！

而沒有寫生的辛苦經歷，則以上修養不可得！若沒有對萬物色彩變化，長期作「直接性」的觀察、運用、分辨；對色彩領域將只能寡聞少見。在此余不得不批評色彩教學中「刷色票」之法，是僵硬、死板、和極其浪費時間的，對觀察力有百弊而無一利。從哲學的觀點看：觀察力乃是在極大的空間範圍內，及對萬物生命過程運動變化之洞察，絕非「平面」的教條知識，紙上談兵。研究和掌握任何一門學問的基本方法，就是還原到產生這門「學科」的「根」，去學習它、理解它。「繪畫色彩學」之完善，是因為光學物理之發達，因此用眼去感覺在不同光線下之萬物，呈現的物理現象——色彩變化，是重要的，絕非紙上談兵可得。繪畫寫生的意義是不容置喙的。

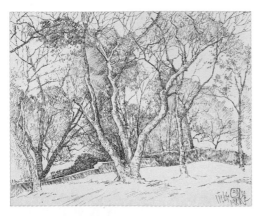

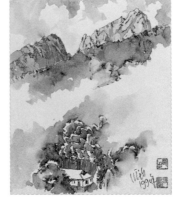

七、情感與深度

寫生「自然」的深度,在於情感。

情感的深度卻是極其複雜的問題。

把問題回歸到最簡單的起點,在「自然」中觀察「自然」,不停地投入寫生實踐,從「直接性」的、「客觀經驗」逐漸轉化為「心靈性」的、「主觀性」的創造,就是藝術情感過程的修養方式。

「哲學」中的所謂創造社會財富的「必要勞動時間」是不可缺少的。

只要有色彩修養之人,經過長期觀察就知道,台灣地理環境的色彩美,不是「綠色」,更不是那生硬的綠色。最美的還是那東、西、南、北海岸線;那蔚藍色的太平洋和明亮的白沙灣,有時呈現灰色;有時呈現銀色;有時呈現綠、藍、紫色。一堆堆黑色礁石、墨綠色山丘,寂寞熱戀著絢爛的大海。這是台灣人的眼福!此外,山巒、峽谷、溪流亦是處處可見。景色並非常見畫中那刺目火氣的「鮮綠」,而是沉穩的暗綠,間有藍紫、褐黑交錯。潮溼而多霧氣時,則呈現各種灰色。山在虛無縹緲間。如此充滿「仙氣」的崇高境界,是某些「君子」經過一夜酒肉應酬、紅燈綠酒紙醉金迷之後,不可能悟到的。

余住新店,每日看「五峰山」,遊走「烏來」、「福山」、「三峽」、「石碇」、「平溪」、「九份」、「東海岸」、「石門水庫」、「復興鄉」、「陽明山」外圍山道等。陰雨霧氣,蒼茫雲海,白雲無盡,虛無縹緲,曲徑通幽,禪意正濃,灰綠一片,空谷足音,多少事,不思量,自難忘,「易無思也,無為也,寂然不動,感而遂通天下之故」。

宇宙大地偉大無限,乃是人類思想源流,天理昭彰,人的思想又是何等區區爾爾。

倘若山水有情人無意,筆下難撥人心弦。

要做到畫筆有情,須向詩人學習,移情入景方有情。王維的「山居即事」是普通的山水田園景象,但他注重寫景物和人生命力的美,於澹泊自然中寓有活力,初秋晚景,與松鶴為友之樂,嫩竹節上初生新粉,荷花生子脫下紅妝,遙見點點燈火漁舟歸來,情趣盎然……全詩如下:

寂寞掩柴扉,蒼茫對落暉。

鶴巢松樹遍,人訪蓽門稀。

嫩竹含新粉,紅蓮落故衣。

渡頭燈火起,處處採菱歸。

把這首詩想像成畫面,很難有打動人的具體造形,但色彩與意境是無限美妙

的，可見最美的景色自在心中，而非客觀已經存在的完美「構圖」與「佈局」或某種「造形」表象。

再一次證明：藝術的魅力，在於情感與感覺。

繪畫真正的感動性往往在於抽象因素，如同音樂一般。音樂是抽象的，無論是「無標題」樂曲或「有標題」樂曲都是抽象的，但十分感動人，甚至勝過視覺性的繪畫。動聽的音樂令人落淚，而震撼人心的繪畫固令人興奮，但不易使人激動而落淚，也許這是繪畫要大大改進的地方。探討油畫抽象元素的感動性，正是油畫家必須思考的課題。

在此舉一個音樂的例子：

貝多芬第六號（田園）交響曲作於一八〇八年，五個樂章都有標題，感情的表達勝於音畫的勾勒，為最早的標題交響樂曲。其中第三樂章——「農民的歡聚」有如下的樂句：

以上樂句、旋律是輕快的民間舞步，一片歡樂氣氛。雖然是標題性的樂章，但音樂仍然是抽象的；由音符、節奏、快慢、輕重、強弱、長短組成了有感情的、打動人心的旋律。這一切就如同繪畫元素的線條一般；有長短、軟硬、粗細、快慢、流暢、疏密、繁簡、濃淡、曲線、直線、點線、虛實、交錯等等組成視覺效果而表達情感、震撼人心。在音樂中：合聲、配器，造成層次豐富、多變，形成更強烈、寬廣的感情空間，如同繪畫色彩；冷色、暖色、柔和的中間色、強烈的對比色，都會造成複雜的情緒反應和感情衝動。

「農民歡聚」的主旋律短句；節奏的快慢，高低的起伏，由輕到重……，已經足以令人感到輕快與熱情洋溢的歡樂氣氛！一群群狂歡的男女青年，在田野中盡情歡躍；有的抬頭大笑，有的低頭自我欣賞，有的翻起羅裙……，綠色草地，路邊的白楊樹，遠處青紫色的山巒、樹林與農舍，天空有朵朵充滿水氣的灰白色雲，奏樂者不停地彈奏搖擺……。這一切畫面都是那短短的幾節音符所引起的感覺。愈是抽象的藝術元素，就愈能產生寬闊的幻想空間和感情共鳴。

有一個十分笨拙的提琴手，拉琴如鋸木、殺雞。他勤學苦練卻從沒有人願聽。有一天，他正拉著提琴，看見窗外樹下有位美麗少婦在靜靜地聆賞……，提琴手興奮地努力演奏並注意她的表情；果真她十分傷心落下淚來。提琴手激動地衝出屋外，問道：

「妳在聽我拉琴嗎？」

「是的。」

提琴手難掩喜悅！……

「您實在是拉得太好了！聽到琴聲就想起我剛死去的丈夫。他活著時，是彈棉花的。就是這種聲音。」

鋸木般的琴聲，竟安慰了傷心的寡婦。無才的提琴手終於做了一件好事，得一「知音」。

藝術何必規範欣賞者的思路與感情呢？藝術不是「教科書」。

「繪畫語言」如何跳出具象式的說明性，而又充滿豐富的情感與內容達到一種抽象的精神境界，是現代油畫家必須面臨的挑戰。

白居易的「琵琶行」深刻地描述了音樂與人情的一體關係。「轉軸撥絃三兩聲，未成曲調先有情。絃絃掩抑聲聲思，似訴平生不得志。低眉信手續續彈，說盡心中無限事。」，「大絃嘈嘈如急雨，小絃切切如私語。嘈嘈切切錯雜彈，大珠小珠落玉盤。間關鶯語花底滑，幽咽泉流水下難。水泉冷澀絃凝絕，凝絕不通聲暫歇。別有幽愁暗恨生，此時無聲勝有聲。」

詩人白居易聽琵琶演奏，又略知婦人身世，嘆息曰：「同是天涯淪落人，相逢何必曾相識。」，「淒淒不似嚮前聲，滿座重聞皆掩泣。座中泣下誰最多，江州司馬青衫濕。」

在此，畫家應該思考兩件事：

其一，此詩倘若畫成一幅油畫，十分精細、完美的描寫一位黑衣孤寡的婦人在彈琵琶；低眉信手續續彈……，白居易見此畫，會不會「江州司馬青衫濕」？

其二，婦人所彈曲目是：初為「霓裳」後「六么」。就是「霓裳羽衣曲」、「六么」亦稱錄要、綠腰，是當時京城的流行曲調。此二曲應屬普通常聞之調，為何在「婦人」手下卻能「轉軸撥絃三兩聲，未成曲調先有情」？激昂情緒，「曲終收撥當心劃，四絃一聲如裂帛。」此乃「技巧」問題，還是「情感因素」？

平面性的油畫，何以做到十分感人而又有回味無窮的深度？此乃畫家面臨創作的重大問題，也是傳承中國文化之重大職責。

誠然，繪畫的精神性因素是存在的，歸根結柢，與人息息相關；這就是「色彩修養」、「線條修養」、「造形修養」、「用筆修養」、「構圖修養」、「黑白灰修養」、「空間修養」、「情感爆發力修養」。以上「八大修養」都不是什麼大道理，而是純藝術元素的感動力。而每個畫家所能發揮的深度與廣度如何，就另當別論了。

回到「寫生」的論點：

一棵樹、一塊石、一座山、一條溪，都是客觀的物體，是沒有人情的存在。單描其形，一定畫不如江山，因為大自然是無限寬廣而偉大的，有空氣，有生命活力。

所以「寫生」絕非「寫其態」的死板造形，而是要「寫其生」，即自然界活生生的「生命力」。「景」要化爲「境」，技巧當然是其重要的！問題在於思想前提，沒有傳達心靈情感的慾望，絕對不可能產生掌控視覺感的繪畫技巧。在此必須強調的是，這一「技巧」只能是畫家眼睛的「洞察力」和手持畫筆的「手感」之「一致性」，絕不是「工藝手段的製作性」、「精工的描繪性」、「拼拼湊湊的設計性」、「電腦的合成性」等等所能達。

　　因此，平面的、純油畫材質的、純手繪的、依靠畫家的特殊天分和非凡情感創造出單純的油畫藝術，世代不絕。

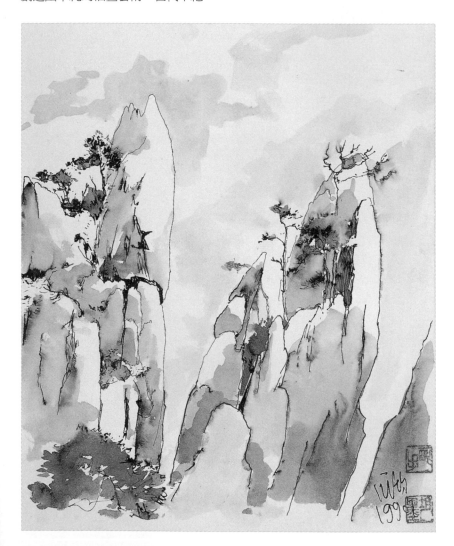

八、江山不如畫

　　「江山不如畫」，此語應作爲寫生之座右銘。不要以爲古人曰「江山如畫」，就是找到一個好景色，照抄、描繪於畫布，即成佳作。天下無此易事。

　　黃賓虹大師「論畫殘稿」曰：「前哲之真跡，合造化之自然，用長捨短。古人言『江山如畫』，正是江山不如畫，畫有人工之剪裁，可以盡善盡美。」大師此論精湛，可開悟寫生之道。

　　中華山水，皆可入畫，所謂畫師造化，觀察分析，窺其微而補天地之缺陷，取捨剪裁，盡於善矣，此乃繪事先務。畫山，不必真似山；畫水，亦不必真似水；欲其察而可識，視而可見，此乃六書指事之法，可行之。故李可染大師款題有曰：「似漓江非漓江」之語，他的水墨漓江比真漓江好看多了！

　　然，沒有寫生的實力，胡編亂造是不成的，無法亦不足觀，現代繪畫有很多作品，有想法、有個性，但技法與基礎全無，因而流於空洞表象而不入品流。夫惟先求乎法之中，終超於法之外，才能不爲物理所拘。

　　古人云「天開圖畫」，其真意即自然就是法。老子謂「道法自然」，所以「師造化」是重要的。最生動的例子就是范寬畫山水，范寬即范中立，北宋畫家，因其性情寬和，人呼范寬。他初師李成，繼法荊浩，既而嘆曰：「與其師人，不若師造化。」乃脫盡舊習。移居終南山、大華山、對景造意，遊京中，遍觀奇勝，落筆雄偉老硬，得山之骨，真得山水景法。

　　凡出色的古代山水大家，都有寫生的經驗。明書畫家董其昌曾曰：「樹有左看不入畫，而右看入畫者，前後亦爾」、「看得熟透，自然傳神，心手相忘，益臻化境。」（黃賓虹畫談）「要之大家傑出，詣臻神妙，多師造化，幾於化工。」（黃賓虹，中國畫學全史序）

　　歷代的傑出大家：如荊浩（五代後梁畫家。字浩然，沁水「山西」人，隱居太行山洪谷，號洪谷子）寫太行山。董元（約962年，五代南唐畫家。字叔達，鍾陵「江西進賢西北」人。亦作江南人）寫江南山，以江南真山水作稿本。米芾（1051-1107，北宋畫家。初名黻，字元章，號襄陽漫士、海岳外史等。世居太原「山西」，遷襄陽「湖北」，後定居潤州「江蘇鎮江」）寫京口江山。黃公望（1269-1354，元畫家。本姓陸，名堅，平江常熟人；出繼永嘉黃氏爲義子，因改姓名，字子久，號一峯、大癡道人等）寫海虞山水。黃子久謂其皮袋中置描筆在內。或於好景處，見樹有怪異，便當摹寫記之。郭熙（北宋畫家。字淳夫，河陽溫縣「河南」人。熙寧1068-1077間爲圖畫院藝學，後任翰林待詔直長）取真雲驚湧作山勢，行萬里路，歸而臥遊，此真能自得師者也。

以上諸大家，除苦心多師造化外，又皆因其所居之地，朝夕目睹，各有不同，一一施之於筆墨，方能創曠世佳作。

　　歐洲古典藝術，以造形感人。以寫實逼真為高，而使畫家精益求精匠工技能。然，唐以前畫家，已不斤斤於形似，而以畫外有情為高。故王維才會畫出不拘小節的〈雪裡芭蕉〉如此浪漫作品，吾國藝術以象徵為主，象徵者以神，在精神而不在跡象，畫之貴於神似者若此。

　　中國水墨山水，千餘年不衰不敗之原因，就在於非自然真實之寫照，而是表達思想和精神境界。屢變者形貌，不變者精神。筆墨精神千古不變，丹青方可萬古長新。

　　我們可以從中國文化菁華得到深刻啓示，用於油畫實踐；古人論畫謂「造化入畫，畫奪造化」。所謂「造化」，就是認識、掌握天地自然也。「師造化」即以自然為師。「造化自然」即熟悉與掌握自然。「造化入畫」即首先必須觀察入微而畫之；有形常人可見，取之不難。而「畫奪造化」則「奪」字最難，造化天地自然，有「神」有「韻」，此為內美，是常人不可見，乃是修養。畫者能奪得自然界之神韻，才是真正的「寫生藝術」，不可有半點勉強，法備氣至，純任自然。觀察敏銳，取捨為上，用筆自如，全憑感覺，專情造化，草草不經意，所得天趣為多。

　　綜上所述，「江山不如畫」，必須作為一個繪畫理念，貫穿於寫生始終，方能畫奪造化。

　　借用客觀自然景象，畫自己有感而畫的作品。先師造化進而畫奪造化，在自然中取捨，得天地物之「神韻」，創作出有「傳神」、有「情感」、有「生命力」之作品。有空間觀念，色澤似自然時空又大大勝於自然。用色非凡，用筆「一波三折」，「虛實」、「簡繁」、「疏密」乃是畫奪自然「意境」、傳自然「神韻」之首。實處易，虛處難。為達虛處之「神」非先從實處著力不可。畫面入手，由遠漸近。畫面「收尾」，由近至遠。筆筆皆在掌握強弱輕重快慢之中。觀察入微，感受在先，意在筆先。畫面塗改，弊病百出，雖工亦匠不入品流。最後，切記畫作要在現場完成，不可回家塗改，更忌依據「照片」加工，此乃匠畫，「生動」、「神韻」、「用筆」、「用色」頓時全無！一氣呵成方可氣韻生動。以上就是油畫寫生的技巧哲理。研考千古經驗亦可用之千古。

〈寫生訣〉

(1)選景不必追求名勝。不必教條、思考「典型性」、「代表性」，感情最為重要。不必捨近求遠，天涯何處不入畫？荒煙蔓草、古刹、古道、古蹟。芳草萋萋，庭院空空，五光十色街道、山谷、濱海、山村、田園、樹林、小橋、小鎮等等都在眼前。以台北縣為例，近者十步八步，遠者驅車千秒均有所見。

(2)「鳥瞰」、「全景」、「單一遠景」要避免。「小景」、「一角」可勝「全景」之美。

(3)個人有感最為重要。疲勞而無「感覺」，寧可休筆，調養心境，不要壞了性子。平淡景色，但有美感，必出傑作。

(4)構圖安排，畫中有近、中、遠物，乃是起碼空間概念。

(5)寫生「自然」「九大藝術元素」如下：

第一，「意境」的詩意性。

第二，「情調」的內涵性。

第三，「總體色調」的感動性。

第四，「運用色彩」的豐富性、刺激性、震撼性。

第五，「寫生激情」的衝動性、情緒性。

第六，畫面恰當地呈現「黑、白、灰」比例，乃是視覺效果之根本。

第七，「色彩」乃是視覺最大吸引力。寫生中途，倘若感覺、色彩全無，可以考慮終止。畫貴在有自知之明，色彩不佳則徒勞無功。

第八，「江山如畫」正是「江山不如畫」。「畫不如江山」，此乃「下品」；「江山不如畫」此乃「極品」，勸君切記。

以上「八訣」，倘若前五條全無做到，畫可裂去毀之，以免感傷。

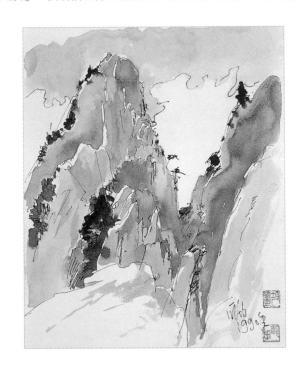

九、寫生實踐啟示錄

在這一章節裡，我們回到藝術實踐，討論有關油畫寫生技法屬「經驗性」的理論。當然，只能結合書中出現的寫生作品，以畫論「法」。不是什麼「範本」，藝術永遠不存在「範本」。余深信那幾冊水墨「芥子園畫傳」，受益人少，受害人多。大家臨摹那幾招——「近松」、「遠林」、「石頭」、「遠山」、「小竹橋」、「溪流」、「老翁」、「三角葉」、「圓樹葉」、「點苔」等等，玩弄於筆墨、雅性一番。然，千篇一律，功力、神韻全無。水墨俗品大肆氾濫與流通，會反作用於影響民族藝術之提昇。因為在競爭的社會，有才之士亦不得不降格求生，真正能夠看破紅塵、與世無爭、專一藝事者，萬人出一，不為少。

「藝術」原來是非常直覺性、單純的一種「感覺再現」。在課堂中，每當余提醒學生面對物體，注意相互關係與空間，不要太亮（或太暗），幾乎百分之百的回答是一致的：「我擔心主題不凸出。」一個連畫都不會入手的初學者，已經有一套不實「概念」在扭曲自己的直覺，這是最危險的「藝術陷阱」。

老子謂「道法自然」，自然就是法。清初畫家王時敏（1592-1680，號煙客），稱法備氣至為上，法是面貌，氣是精神。然，氣有邪正雅俗之分。黃賓虹曰：「法備氣至，純任自然。古人草草如不經意，所得天趣為多。」

藝術實踐第一，繪事創意為上。

隨性、自然、隨緣、刻苦、不停筆而無師自通。師造化，畫以人重，藝由道崇。常守，達變。畫品之高，根於人品，在實踐中自然融會貫通。長期吃苦耐勞是不可免的。余第一次寫生活動始於五十二年前，一九四六年由上海坐江船至九江，約一週時日。當年十歲，從早到晚在甲板上畫水彩，寫生長江兩岸以及日出、日落。雖有童稚的快樂，亦初感人生在江水連天中度日的寂寞感傷，所以對許多詩句的體悟，亦加倍深刻。如「江雨霏霏江草齊」（唐，韋莊，「金陵圖」）、「野水無人渡，孤舟盡日橫」（宋，寇準，「春日登樓懷歸」）、「江流天地外，山色有無中」（唐，王維，「漢江臨眺」）、「江上柳如煙，雁飛殘月天」（唐，溫庭筠，「菩薩蠻」）、「江山如畫，一時多少豪傑」（宋，蘇軾，「念奴嬌」）、「別時茫茫江浸月」（唐，白居易，「琵琶行」）……不是讀書、識字使我首次懂得人生，而是那江水連天朝朝暮暮黑夜的色變與單調，使余突然感受童年已過，恍然大悟詩情與人生有一片悲哀的影子。九江上岸隨父母登上廬山寫生三個月，畫了一批水彩。一九四七年在廣州開始油畫寫生。在「光孝寺」內一年時間，圍繞那棵千年以上的菩提樹，畫了許多油畫與水彩。一九四八年油畫寫生於杭州西湖一、二個月……至今已五十二年，寫生始終沒有間斷。這是一件極辛苦而樂趣

無窮的事。行路萬里，踏遍青山人未老。近十餘年來雖然每日畫畫，但外出「寫生自然」，比起過去大爲減少。年齡、體力、創作理念都大有不同。雖然如此，余依然視「寫生」爲不斷提昇「悟性」、「悟禪」，修養色彩之「靈性」、把技巧化爲「神韻」的最根本方法。每寫生一次都是一種藝術參悟；對「用色」、「用筆」、「用線」、「用氣」、「取捨」、「簡化」、「速度」與「輕重」有所心得與改進；對技巧、功力能不斷注入生命活力。

「功力」與「技巧」，永遠是繪畫最重要的因素、藝術之本。在此所指「功力」與「技巧」不是「表面功夫」，而是一種「內功」，即可以表達思想、情緒之能力。

近十餘年來，每年依然驅車北、中、南部寫生。朋友說「太辛苦！」，余認爲比昔日走過的寫生生涯，是「豪華寫生」矣！可以輕鬆行路，不必肩挑，飲料充足……。但二十年前曾經走過的三十年寫生之路是艱辛的；走遍大江南北、高山平原、歷經炎熱與寒冬。在近四十度的仲夏，傍晚選景，清晨三時起床，四時已在現場等待，天「麻麻亮」即開始動筆，畫到十時汗流浹背而收工，背負廿幾公斤畫具步行而返。在冰天雪地的嚴冬，於零下十多度寫生雪景，邊畫邊喝白酒維持「熱量」，因此沒有一個冬季手腳不生凍瘡。也曾經有走在冰上，冰裂落入湖中的經驗。更有休克於廁所尿池的「心理傷痛」。不知多少次，只靠手電筒的光線；或坐於暗淡的路燈下；或坐在鐵軌邊；等待每班飛馳火車的「大燈」照射，冒險寫生夜景。曾先後兩次爲畫畫長住鋼鐵廠「跟班做工」四個月之久。在「高爐」鍊鐵爐前寫生過「出鐵」。在鍊鋼爐前寫生過「出鋼」、在鍊焦炭的鋼架上寫生過……。以上都是在高溫下冒著燙傷的危險畫油畫。也曾在維修火車頭的油垢廠房「做工」畫畫數月。而深入居住廣大的鄉村、山村、漁村就舉不勝舉了！每次都是一、二個月，多則八個月（水庫工地）。上山、下鄉畫畫體驗生活，是找最下層、窮困的百姓住戶同床共枕。有時真要忍受那髒髒的老人、跳蚤、蝨子和放在炕上（即燒火的土炕床）的滿滿尿盆……。早年在安徽最窮困的農村，一家老小──公公、婆婆、兒子、媳婦都睡同一炕，且爲省衣而一絲不掛入睡。同他們睡在一起，睡前要招呼一聲「對不起，我不脫內褲！」不然就是羞辱了赤貧的佃農。俗云「不到長城非好漢」，余已經實地寫生過十餘次；最特別的一次，是爲看長城內外的暮色與朝霞，決心放棄末班火車，度過了漆黑恐怖之夜，次日終於看到了朝霞金光閃閃下的「長龍」……。位於河北昌平明朝十三陵一帶的「溝崖」荒山，是明清佛門聖地，和尚廟與尼姑庵有二百餘座。最頂處是乾隆御准的寺廟；除大殿外，頂端有泉水、漢白玉石亭。風水奇佳。全山如今已荒廢！尚存百餘廟基。荒無人煙亦無路。順乾涸的河川滾石而上，攀登山頂已黃昏。古松、清泉、山鳥依舊，僧

去廟空。冒險的爬山者爲防「野狼」，拆樑燃起「溝火」，芳草萋萋，瓦礫遍地……，等待黎明。青紫的山石，暗綠的千年古柏，花香鳥語，真是日暮寒林投古寺，雲心欲留靈山處。匆匆寫生完畢，趕路下山。回返平地紅塵，華燈已初上。上廬山兩次，首次於一九四六年上山，避暑三月。有見蔣夫人。所住別墅離蔣公館不遠，約四十坪的觀景陽台，花園有木製哥德式小教堂。黃昏路邊，碩大的花朵一一開放。各種花色的大蝴蝶，如同成人手掌般大。虎豹夜間出洞，野豬常見，「仙人洞」的甘泉滿過茶杯約一公分，亦不會流下，且能浮起一個銅錢。雲霧經常穿堂而入，經陽台飛馳而去！每日黃昏，等待那一片火紅的雲海……。還有別墅上方那「美國學校」有個方水池，蛙聲一片，花嬌柳媚，青草芬郁。這些日子裡，無意寫生了幾十幅水彩……。但仍然不知廬山真面目……。五十年前的廬山保持了原始的生態，又十分有貴族氣，滿山幽雅豪門，令行人肅然起敬。三十年後重登廬山，景物依舊，然已暗淡失色。有幸夜宿當年孫中山夫人別墅，面目全無，已是「集體宿舍」。腳踏地板喀喀響。寒舍冰心，沒有什麼新鮮感。美好回憶煙消雲散，無心動筆。匆匆步行山路，直下三千公尺，頓時汗流傾盆雨，仰望冷漠廬山雲霧中……。相形下，黃山的靈性是永生難忘的！自古口碑載道「五嶽歸來不觀山，黃山歸來不觀嶽」，不去黃山不知黃山美。二十餘年前，首次攀登黃山步行七小時，從山腳至山頂「玉屏樓」、「天都峰」，一路速寫而上。「天都峰」腳下一線天與「蓬萊仙島」在濃霧之中，咫尺松柏、山石如同夢幻般，呈現淡灰色「影子」。一片仙境奇觀，令人陶醉。雲就在自己膝蓋以下浮動！山石忽而出現忽而消失；浮雲蔽白日，遊子不顧返，一口氣畫到天黑，餘韻仍未盡！塵世已在腳下千里，雲心自向山山去，何處靈山不是歸？靜得沒有一點聲。沒有飛鳥、沒有人影、沒有昆蟲，彷彿除自己外沒有生命。唯一的「動感」是時而厚時而薄的飛雲。然，沒有一點風，沒有草，沒有土，石縫中的矮小松柏至少千年以上。明顯感受到的「永恆」真是一種偉大的恐怖！同自己暫時的生命形成強烈對比！這種體驗：從此對屹屹山嶽之尊的感覺根深蒂固。曾經用七小時畫一幅素描，寫生光怪陸離之黃山「西海」。相隔十五年後我又再度攀登黃山，山上已有纜車，遊客雲集，感覺已不再。但黃山依舊險峻而絢爛，只是人氣太旺，仙氣遠淡。余曾經目睹那仙氣十足之奇觀，實乃三生有幸，永遠記憶猶新。觀黃山，天下無山。千古叫絕！

桂林山水甲天下，陽朔山水甲桂林，無限風光在興坪。爲了解與畫桂林，遊走桂林、陽朔之間三十餘日。分別在「桂林」、「陽朔」、「甲山」、「興坪」四個地點住下寫生。其中最最典型的桂林山水，是必須泛舟於漓江漫遊觀賞。然，天候極其重要：毛毛細雨，煙波浩渺，水面如鏡，一片灰色濛濛是最美的時刻

。雨霧中的山與水中倒影的山相連彼此難分，無限詩情畫意就在山水接連處。如此美景，上船容易下船難！因此每次由桂林起航，到達陽朔，等遊人下船後隨空船而返。往返數次，沿江速寫素材一冊，油畫寫生五十餘幅。廣西的自然生態，已經大大不同於北方。寒冷的北方有「窮山惡水」之名號，多石少土，有的「大山」可謂不毛之地，全是石塊，少量松柏，外觀雄偉剛勁，結構與色彩多變。但沿海江南與閩粵以及雲南，特別是亞熱帶台灣，綠色為自然環境第一色！「綠色」在七大基本色中，是繪畫最困難之色彩，亦是最有「學問性」的色彩。在此特別指出：柯洛（Corot，1796-1875），所表現的濛濛薄霧般的維妙維肖之「銀綠」是曠世一流的，後來的印象派大師還遠不及他那「綠色」的詩意性和深刻性，他的「綠色」進入了思想境界，同許多作品相比；那簡單化的「俗綠」或有如湖底污泥般的「髒綠」，相形見絀，天壤之別。

古人詩詞描寫青綠色十分深情：

唐，孟浩然，「過故人莊」：

故人具雞黍，邀我至田家，綠樹村邊合，青山郭外斜。開軒面場圃，把酒話桑麻，待到重陽日，還來就菊花。

清，吳藻，「蘇幕遮」：

曲欄干，深院子，依舊春來，依舊春又去；一片殘紅無著處，綠遍天涯，綠遍天涯樹。柳花飛，萍葉聚，梅子黃時，梅子黃時雨；小令翻香詞太絮，句句愁人，句句愁人句。

令人歡賞！簡潔地描述「色彩」與「物體」，卻是實實在在地吐出了情意濃深的心緒，但抽象、無形。因為抽象，更顯實在，因為思想與情感是無邊無際的。

唯寫生實踐可逐漸實現詩、情哲理——抽象性意義。造化自然，感動在先。然，似形非形，似色非色，似景非景，似物非物。坐對移晷，傾消塵想，畫寫胸中逸氣耳！藝術家異於畫工者，全在氣韻間求無意之妙耳！

行路而寫生，寫生再行路。人的一生往往獲得珍貴經歷、經驗只有一次，不再重來！無數次個別經驗之總合，就形成了藝術史無前例之風貌，是從表及裡，由內至外的結果，自然而形成，不能停！停則僵，僵則死！藝術元素一旦失去生命力，藝術已不在。

余二十多年前去長安寫生，抵達已是夜半二更。旅店爆滿，無奈只有進入「澡堂」夜宿。這是一次恐怖經歷！自古「澡堂」是泡大熱水池，有排排座椅，上方有竹桿吊衣，夥計送茶倒水，時而送上熱毛巾，多出一點錢，可以修剪腳指甲、挖「雞眼」。夜間就變成貧民、流浪人安眠一夜之地⋯⋯走進這樣密密麻麻躺著人的黑屋，鼾聲、屁聲震耳欲聾，臭氣薰天。用手電筒偷偷一照，被子爬滿

了蝨子。怎麼辦？回到大街會被「公安」查問，帶來麻煩。只好硬著頭皮，脫光衣服，一絲不掛坐到天明，清晨落荒而逃！這種經歷只能有一次。但事後回想，在人生經驗中，反而是有百利而無一弊；是既不可遇亦不想求之事，被迫遇之而長一智。今日台灣年輕的公子哥兒們是體會不到的。從那次經驗後，在黃土高原畫畫，再辛苦亦不覺苦！此乃「相對論」也。

美好的事，仍然是無窮盡的。在長安臨潼南驪山上的華清宮，是漢皇寵愛貴妃：「春寒賜浴華清池，溫泉水滑洗凝脂」之處。寫生完畢泡泡溫泉，想想漢皇「在天願作比翼鳥，在地願為連理枝，天長地久有時盡，此恨綿綿無絕期」。千百年後，代代都會想起這件事，正是因為白居易寫下了七言古詩「長恨歌」，才能千秋流傳。

秦始皇陵方圓之大，曰一兩小時汽車路程不為過。二十年前有幸遇上「兵馬俑」剛開始出土，此乃農民挖水渠立下的大功！考古人員雲集，余是首批現場觀賞的藝術家。當時只有小部分挖「出土」；兵馬俑之全貌重見天日。大部分只是頭部初露地面。一把金屬寶劍，成分類似合金鋼，說明中國一千年前已有很高冶煉技術。這一切令人十分驚訝！歎為觀止！事實上「兵馬俑」之年代同泛希臘時期（Hellenistic Period）、米羅的維納斯（Aphrodite of Melos）差不多。歷史的感動，往往是藝術家的生命泉源。而「寫生」是一種更深入的感動，它記錄「視覺印象」從中所得經驗與修養，是書本永遠學不到的。

還有一次更特殊的寫生經驗：四十二年前，余只不過是初入流的青年畫家，被吸收為中國美術家協會會員。當時「明陵」（俗稱十三陵）挖掘「定陵」的考古工程，「地下宮殿」之石墓門在千方百計下，剛打開數日，就指派余進入寫生「原始現場」。墓穴呈「干」字形狀。君王在位，約二十八、九歲建成。前兩側是給皇后與貴妃的，「後殿」是帝王自己的長眠之所。然，皇后與貴妃去世在先，停柩待葬，暫厝土上，待帝王死後，三靈同葬。「送靈者」入穴，深怕活埋於中，慌忙把三靈柩直推進「後殿」，在巨石墓門尚未封死前，逃出「陰間」。故，木棍、木軌、繩索散落一地。原兩側預留皇后、貴妃之「殿堂」，空空無物。

進入墓穴現場，一片零亂。「萬年燈」早已熄滅。「陰氣」、「潮氣」很重，一片漆黑。當時還沒有接通電路，只是臨時發電，拉入軍用探照燈。後殿之拱門加裝鐵欄緊鎖。士兵荷槍實彈守衛。進入墓穴寫生，臨時挑燈照明。百年潮濕之氣襲來，遍地金元寶、金絲鳳冠、東歪西倒的瓶瓶罐罐等，每樣物品均價值連城。

這幅當場寫生「定陵」帝王安放棺槨原始狀的作品，一定早已失毀或丟棄。但余並無遺憾，重要的是參與了挖掘古墓的過程。人生經驗中僅有過一次的「特殊寫生」，進入剛挖掘的帝王墓，在數百年不見天日的昏昏暗暗中目睹那安放帝

王棺槨最原始的現場，事過境遷記憶猶新；雖然在高大雕花的漢白玉墓穴內，帝王安放在石基上——所謂「入土為安」，最後乃是腐爛下場。安葬帝王皇靈的「扛夫」，為怕被「活埋」，亦是紛紛棄王而逃，並非想像中的「莊嚴」和「禮儀完備」。甚至後來人糞土當年萬戶侯。許多人生經驗也許對藝術無「直接性」用途，但經驗之積累絕對是藝術靈感之源泉。寫生實踐之意義也就在此。

以下簡述近十年尚留存的台灣寫生作品之點滴經驗：

人人日日所見、又不被注意或欣賞的「小景」，可能是藝術表現最美、最動情的畫面。中國八、九百年前，宋朝的馬遠、夏圭，就擅長「一角」之美並雄奇簡練。「格古要論」曰：馬遠「或峭峰直上，而不見其頂；或絕壁而下，而不見其腳；或近山參天，而遠山則低；或孤舟泛月，而一人獨坐」。故馬遠、夏圭寥寥一角之畫風，實際是畫法高簡，意趣有餘，充分掌握了以「簡略」強化感染力，以「空間」洋溢無窮力量。西方最偉大的風景畫家柯洛喜歡畫湖水與岸邊那些自然成長的樹，亦即俗稱的「野景」。雖然是普普通通的小景，與其說他成功地表現了大自然的外形，不如說是表達了大自然的心理。是一種樸素的、真摯的、誠實的、被喚醒的藝術宗教。他作品之所以偉大，不是選到什麼好景色，而是畫出自己善良的心靈，和詩一般的美。他認為「好出風頭」會「蹧蹋了每一個人，首先是所有的畫家」。他本人認為：「我唯一的情婦是大自然。我一生只對她忠貞不二。」他也終生未娶。臨終前許願道：「我始終希望……我衷心希望天堂裡亦有繪畫。」莫內也常畫一些「乾草堆」、「白楊樹」、「教堂局部」、「睡蓮」等等。但都成為油畫史中的重要作品。

由此可以得出結論：一幅作品的好壞、成功，絕對取決於畫家的理念、技巧、情感，以及較為抽象的綜合性思想內涵。有以上的存在，作品形式才有充實感。除了「古典」的、「義大利式」的、比較「工匠式」的藝術，精細地描寫「街道」、「碼頭」等大場面，後來的、追求「觀念」、「情感」、「理念」的藝術大師們，幾乎沒有專門去描繪「巴黎鐵塔」、「比薩斜塔」、「金字塔」、「美國自由女神」，甚至世界著名的「威尼斯水街」……等等。此點，中、西方藝術家，都在不同程度地把握自己在同自然的關係中，注意個人的人文修養，而非已經存在的文化。此乃「藝術家」與「匠工技藝」之分水嶺，不可模糊與融合。

許多美好、值得入畫的事物，可能就在朝夕目睹之中。只是個人有無發現真善美的存在，能否站在很高的藝術境界，抽取原始事物中的美感符號。此乃創作之真諦。

在台灣，我簡陋尚寬敞的畫室，是日式窄小的居屋，有一個前院和小長條後院，沒有任何景觀設計。泥土院子，草木自由叢生。乍見印象，保持中國農村的原始感。前院樹木繁多、雜亂無章；有麵包樹、白茶花、松樹、椰子樹等等。小

後院有蓮霧樹、杜鵑花、桂花、變色葉、龍眼樹等等。雖然又亂又野；但在畫家的眼中可以看出亂中有序，野中有美。

美的構成是多樣的；例如「不同的綠色美」。枯枝、爬藤、帶刺的灌木，組成了「錯綜雜亂的線條美」。泥土與石頭融合為「軟硬質感的對比美」。破磚、碎折黑瓦、殘壁之「屋漏痕」，凸顯了「歲月美」。這一切都是足以入畫的視覺元素。

天天看那前前後後破爛的小院，看出了感情，也看出了色彩與趣味。這就是藝術可以感動他人的基本條件。倘若畫某樣東西，連自己都不受感動，又怎能抓住別人的心？十年前，余寫生了一幅房門口的白茶花樹，側面是日式小平房──簡陋發黃的空心磚，黑色瓦頂，土地有幾塊石頭，茶花盛開……。此外再無特別「景色」。但畫得十分有感情而流暢，一氣呵成。年輕的藝術理論家，C小姐對此作一見鍾情。她說這幅畫使她想起童年，環境和情調很像她成長的屋村居所。見畫景而生情，十分感動！結果買下此作在母親節送給她媽媽，以懷念一段美好的日子……。可見「小景」比「大場面」更接近生活意義和情趣。

由此可以得出結論：

「美」的元素不是現成的，是需要藝術家去發現、提煉而成。例如人的「眼睛」──所謂靈魂之窗，但俗稱的「雙眼皮大眼睛」只是一種「概念」。有的眼睛造形平凡但目光炯炯，「眼神」很美。故「外在美」為「實」，「內在美」為「虛」。繪畫技法，實易虛難。實與虛，繁與簡，都屬修養性之多寡。古有畫訣亦有「實處易，虛處難」六字秘傳，虛是內美。然，虛處必先從實處著力不可，在此有探討不盡的學問與技巧。「理念」與「經驗」的一致性，是十分重要的。

〈屋角〉（1993，65×53cm，圖一）就是寫生畫室老舊房屋之一角。沒有完整造形，但已足夠。三角形黑瓦屋頂，相配著樹梢顏色豐富的葉子，發黃的大磚牆上一串紅辣椒等，在初春陽光下足以構成一種樸素的、平平凡凡的祥和之美，畫法一氣呵成，落筆不改。

〈三月桂花香〉（1989，80×65cm，圖二）這就是「後院」的一角，極其普普通通的小景，樹名不完全知道，但其中的桂花樹與杜鵑花余是認識的。常言「八月桂花香」，但後院桂花樹三月已盛開。白色的「點點星星」加上桃紅色的杜鵑花，在不同暗綠色葉子的襯托下，已構成音樂節奏般的詩意。雖然是密密麻麻地佈滿畫面，但短牆上茂密樹葉透過的灰白天空，已經暗示了畫外無限空間，所謂惜白如金而得空間無限。像這樣一個「無景」而成景的題材，對畫家而言，挑戰性是極高的。沒有陽光照射的趣味，完全是色與色之間的「對比」、「互補」形成有層次的小景之趣耳。此畫一氣呵成，畫到天黑停筆。

〈後院〉（1993，116.5×91cm，圖三）這幅寫生作品，是從室內外望小後院

正中的一段景象。從落地玻璃門看出去，看了幾年。那色彩最美的時光，是陽光斜照樹梢。在照得透明的嫩綠色亮葉與紅磚對比之下，樹蔭處呈現美妙複雜的「藍」、「綠」、「紫」幻象色彩，植物的生命力獲得最大限度之彰顯。常見畫畫者會執著於一種死板、僵化、「誤會性」的概念；如：所謂「背景或遠處太亮」就退遠不過去。此類清規戒律式的概念是一種簡單化的、不懂空間感覺的教條爾爾。西方古典風景專門喜歡表現海灣、石岸、遠處的山石被陽光集中直射，近處很暗，或者一幅羅馬式建築大街；遠處教堂屋頂在陽光下金碧輝煌……，但從來不會因此而「貼在眼前、失去空間」。〈後院〉這幅畫，遠處背景雖然極亮，但前景「彩度」極高的藍綠冷色遠比「明度」強的中性暖色強。技巧表現至最後，必須走向「無意」、「無法」的境界，重要的是感覺。那後院鄰居的灰色瓦頂，在陽光下已呈現「暖白色」，不但顏色漂亮，而且有一種歷史傷痕感，「瓦」與「紅磚」本身就是千年的中國文化，同樣是一幅滿滿的，不成景之「景」。小動物——虎斑貓與互爭陽光的植物，構成了生活之趣。然，用色的技巧與色彩張力是余之用心所在。

〈小天地〉（1993，65×53cm，圖四）正是畫室「後院」的另一角。至少有四十年歷史的「狗屋」、蓮霧樹大得成「精」、花盆自由自在地堆放。沒有名花異草，但充滿生命與色彩。生活不過如此隨遇而安！抓住了這種常見「小角落」的美感，回味是無窮的！因為它本身就是生活與人情的堆積。自然的形態，與人生息息相關，沒有粉飾性的裝飾。諸如此類的「小景」，在生活中也許平平淡淡毫無美感，但是通過畫家的思想、心靈、情感、審美修養，轉換成藝術品，就成為有生命力的、打動人心的「物象」。誠然，技巧是不可缺少的。但技巧亦是有「情感性」和「情緒性」的。技巧是在思想運動之中產生。這是繪畫中最重要、最值得探討的問題——即什麼是「活技巧」。所謂「科班」學習，一般都是學習死板的技巧，即「掌握比例」、「造形規律」、「基本調色法」、「製作程式」、「材料運用」、「構成概念」等等。例如陽光下陰影的色彩，一般認為都是「藍紫」色，不談別的色彩「對比作用」或「反射作用」，凡是「影子」就是「藍紫色」，此乃「公式化」、「概念化」，就是「匠氣」，完全不懂色彩。〈小天地〉這幅畫，後牆的陰影是暖灰綠色的，地面的水泥方塊是偏藍色的。為什麼？只是一種感覺。好看就行！「張力」、「活力」、「協調」、「情感」、「震撼」、「深度」、「天趣」等等是主要的，藝術就是藝術。

建築與街道是很難表現的。任何建築的「質」和「量」，都是一種規律性的、刻板的造形。黃賓虹大師筆下的任何房屋都是「人格化」、「趣味化」的，是「活」的東西。梵谷（Van Gogh）畫的房屋亦是十分有性格與趣味。維梅爾（Vermeer，1632-1675）畫的荷蘭紅磚房可算一絕，既深入又不死板。「房屋」不

是天然物體，它深具文化與歷史內涵。畫家的觀察力與思想深度很重要！余曾經很認真地研究維梅爾的繪畫技巧，學到許多可貴的東西。不是「描寫技巧」的問題，而是對造形「精神特質」是否觀察入微的問題。

〈九曲巷〉(1989，80×65cm，圖五)這幅作品，是用十六個小時寫生而成。第一次到彰化後，傍晚立即去到鹿港。夜間逛了幾個小時，大街小巷見人就問有關地理、人文之事，最後選定了「九曲巷」。次日清晨六時從彰化趕到鹿港，在九曲巷架起畫布，一口氣畫了十二小時，直到天黑收工。那一整天，幾乎前、後街的鹿港居民都知道余在寫生作畫。前街的小姐送來茶水、過街樓上的女主人送來牛舌餅。不少人告訴我：「我現在去上班，下班後再來……」他們說有來九曲巷，拍電影、拍電視的。台灣畫家、外國畫家都來畫過。一般畫幾十分鐘就走，還沒有一個人像余如此認真。第二天又畫了四小時，足足十六小時完成此作。然，並非每一個人看得懂這幅作品的「人文性」。甚至還有一位先生問我：「為什麼要畫得這麼像？」其實余畫得並不十分像。紅磚的歲月和寂靜的曲巷是余心靈中的「故事」。兩個月後，〈九曲巷〉作品展出。〈九曲巷〉的女主人特意北上欣賞這幅作品，在展覽會場打電話給我說：「我為畫特意來的……」這足以使我感動與心慰。五年之後，台中省立美術館「邀請個展」，此幅作品再次出現……。就在此時，台中一位「非收藏家」，他穿著工作服，不是有錢老闆，但一進畫廊沒有討價還價，以十幾萬買下余一幅作品。他說是第一次購藏藝術品，是緣分。數日後，這位先生願出幾十萬，一定要買〈九曲巷〉……。後來我問他「高就」，答曰：我在室外工作；接電話線。

以上這件事，除深受感動外，心境亦很久無法平息──一個值得嚴肅深思的問題──「藝術」一旦被視為「股票」，即沒有實際的價值。酒逢知己千杯少！

我的割愛，沒有遺憾！

再豐富的寫生經驗，亦不可能乍到一陌生地方，下馬揮毫即成佳品。繪事是靠感情的，即使童年居住成長之地，「少小離家老大回，鄉音無改鬢毛衰。」事過境遷，今昔全非，仍然必須像「陌生人」一樣觀察、熟悉今日之民俗鄉梓之誼。「深坑」這地方亦去過數十次。先是吃豆腐、喝茶、買花木、吃飯等等。看慣了具風味的小街道，來往過客無非是品嘗那傳統古法製造的豆腐。自古中國人不吃豆腐就如少了一樣東西，這就是吃的文化，大樹下吃豆腐即造就了有名之地。

〈大樹下〉(1993，65×80cm，圖六)大樹下吃豆腐，因為愛吃，所以愛畫，亦是余眼中的典型台灣民俗生活。深綠色的大榕樹還有小廟，有各種推車流動小販。閒雲野鶴的人群，如同「廟會」。「大樹下吃豆腐」的招牌，正好「點題」食街為主。但更主要的是這一「白」、一「灰白」的兩個方塊，使濃艷的彩度在一種沉穩的暗調中變得明快、強烈起來，使樹蔭下的「陽光感」大為增色。以上問

題，不是靠寫生的「客觀性」做到的，而是靠修養的「主觀性」做到的。此乃寫生要訣之一。

誠然，五年後的今天，深坑吃豆腐的地方還在，店面亦大為增多，但如上畫面的感覺已不在，這樣的感覺已經進入歷史。

在此，有一個值得畫家深思、探討的觀念：

有不少畫者在面對自然寫生時，不是「取捨」與「簡化」，而是「概念性」地矯揉造作。如沒有深度地追求所謂「鄉土」和「懷舊」。原本以上兩者是可貴的「感情元素」，但作畫不動真情，只知「造形式」，便變得沒有意義。例如故意把房子畫得破一點，顏色髒一點「黑黑臭臭的」。模模糊糊的「似舊非舊的造形」等等。這些都不代表「念舊情懷」，只是「概念性造作」與「形式惑眾」。愚而好自用，結果反愚弄了觀者懷舊的純情。

古人曰：師古人不如師造化。「師造化」是非常重要的藝術哲理。印象派和後期印象派的大師們，拋棄藝術的陳規概念，叛逆前輩畫風，以極大的熱情與激情投身於自己生活的自然之中，緊緊捕捉眼前所見的瞬息萬變美感。他們所留下的作品，使百年後的我們看到了歐洲美好的十九世紀風光。每一幅作品在今日均可稱之為「歷史風景畫」。因為「前人」、「古人」藝術大師緊緊抓住了他們當代之現實，對後來人而言，「歷史沒有流失」，「昔日仍然可見」；懷舊情懷是那麼「具體」、「真實」、「可愛」、「新鮮」、「動人」，有現實意義。

「懷舊心態」必須是健康、美好的。是懷念過去社會的一種「時代感覺」；不是「出土文物」、「腐爛的物體」。例如余常想起童年時代在四川，深更半夜安靜的街上會響起「篤！篤！」敲打竹筒之聲，叫聲：「炒米糖開水！」向爸爸媽媽要一個銅子到大門外買一杯糖水，撒一把「米花」，吃了心裡非常滿足，有如吃「安眠藥」，這種感覺很美！小販不是叫花子，而是我童年夜半肚餓的「救星」。如今不懂歷史感覺的畫家，也許找到一張照片，把小販畫成叫花子，余見到便覺噁心！

藝術家，有一個真善美的心境，尊重自己的直覺，師造化是重要的。余寫生〈大樹下〉這幅作品，完全是為欣賞這一風趣的小街。跨入二十一世紀後，這就是一幅二十世紀的風情作品。

〈荼地〉（1993，65×80cm，圖七）這幅作品也許是別人並不注意或「看不懂」的，但卻是余得意之作，不能割捨的「文件」。與其說「畫得出色」，不如說是內心「階段性觀念」的關鍵性之起步。一個畫家，往往有時會在他的一幅畫中，無意地悟到他一生的藝術之路，這是強求不得的一種「靈性」現象。

梵谷的繪畫經驗，我已經拜讀研究幾十年了。他的畫缺點很多，但他的「不完整性」卻化為一種特殊的「完美性」。所以他繪畫之優點是曠代絕世無與倫比

的。從他那十分隨性「毫不講究」的風景畫中，悟到了一個重要的藝術原理——有時「風景」要當作「靜物」來畫，才更能彰顯純藝術元素和個性特質。梵谷有一幅作品〈療養院花園〉（1890），看不出是「花園」，而是滿滿野性十足的「放射條狀」的「草叢」，近處垂直視點之「俯視」，畫上方背景部分與視平線一致之「平視」，形成透視與反透視之統一，幾乎是在畫上方邊緣一條線位子，出現的斑斑點點，斜斜小徑，垂直樹根，一個「不合理」的空間延伸出去了。幾乎沒有花木與土壤的「規律關係」，「土地」在梵谷腳下滑開（毋須看見）和畫面之間那有力的色線呈現十分曖昧的「情緒化」符號。像此類「寫生」，不是表達「環境」、「空間」、「陽光」、「天候」、「景色」等等「客觀美」，而是把自然現象視為「靜物」，把「物體」視為「色」、「線」、「點」、「面」、「剛」、「柔」、「快」、「慢」等元素，傳達情緒與思想。如同詩人與作曲家一般。

〈菜地〉這幅寫生，當時在余腦中閃現了辛棄疾的詞句：「呼老伴，共秋光，黃花何處避重陽？要知爛漫開時節，直待西風一夜霜。」毛澤東借用了這一詞：「人生易老天難老，歲歲重陽。今又重陽，戰地黃花分外香。一年一度秋風勁，不似春光。勝似春光，寥廓江天萬里霜。」（採桑子，重陽，1929）面對「菜地」，一片粉綠，黃色的油菜花星星點點，不由想起有關「黃花」的詩句。正是昨夜西風一夜霜，今日遍地菜花香，不是春光勝似春光。剎那間，一塊普通平凡的「菜地」，已成一片「浪漫菜園」在心田。其實，並無特別的景象與構圖，遠處一條黑藍色的山巒，一片粉綠、粉藍的交錯。黃色的油菜花，參差著白色、紫色的小野花。綠色變化的「節奏」有如拉威爾（Ravel，1875-1937）的 BOLERO（波蕾羅）舞曲；只在合聲與輕重不同的節奏中以「單一」旋律為基礎，以中速三拍緩慢而不間歇地由弱漸強，在響板與小鼓的節奏下以多種配器，造成迷人的、豐富多彩、變化無窮的音色。這一動人的西班牙舞曲，是繪畫色彩的「精神典範」。聽了 BOLERO，同一色彩變化的靈感立即湧上心頭！〈菜地〉這幅寫生的精神意義亦全在綠色之中……。

〈龍山寺〉（1992，72.5×72.5cm，圖八）位於鹿港。鹿港至今尚留存的人文、宗教氣息是吸引人的。無論走在台灣南北的任何角落，余都會靜心默默想一想，「幻覺」一下，——六十年前的台灣，大概如此！？總之，雖然不曾見過，但感覺一下歷史與人文的蛛絲馬跡，是必要的「視覺修養」課題，這是一種自覺的觀察習慣。余去過許多次鹿港，每次都要看看「龍山寺」。愛看那舊舊的磚、舊舊的瓦。它褪色而寂寞，比不上鹿港「媽祖廟」那鼎盛的香火，但它莊嚴肅穆，靈爽之氣貫穿於寺院，令人肅然起敬，絕無嬉皮笑臉的「上香者」穿堂入殿。此幅寫生，在實地作畫兩日約十二小時。刻畫古建殿堂，不同一般物象，因為許

多中國古建殿堂本身就是一個有「內容」、「思想」、「哲學」、「人文」深度的「作品」，它的「趣味」與「深度」在精密之中，這是必須注意的。余曾經寫生過許多紫禁城內外的殿堂，如「端門」、「午門」、「角樓」、「太和殿」、「養心殿」、「御花園」、「九龍壁」、「乾清門」等等數不勝數，而且每一處都不止寫生過一次，才逐漸有所心得。大大的屋頂顯示了「神權」和「皇權」。黃瓦顯示「貴氣」和至高無上的權勢。雕樑畫棟、五彩繽紛、精雕細刻都是一種人文特色。因此構圖的角度十分重要；畫「全景」不如畫「一角」。趣味盡在「一角」中。「龍山寺」那八角圓門，一院「套」一院就十分有特色，令人回味無窮，在陽光對比下更顯殿堂暗暗神秘，其氣氛有「無限」之感，非凡夫俗子可達之聖域。這一切「嚴肅性」的感覺，只有「老老實實」地畫，花俏不得。故畫風要依內容、情緒而定，不可固守，才是一種真正自由自在的境界。

〈飛流直下〉（1993，194× 259cm，圖九、圖十）寫生的意義在於直接、生動。即使「寫實」而「工細」，亦是一種具「深入性」的生動感，它與抄照片的感覺是天壤之別的。故此，創作一幅巨幅的風景畫，只有依靠寫生（油畫或素描）為素材。〈飛流直下〉油畫，就是依據素描寫生作品完成的。平溪的「十份」瀑布去過幾次，除了那些十分俗的「遊樂」、「庭園」、「建設」外，瀑布本身還是值得一觀，尤其是其中的一次；雨季溪流暴漲，瀑布頗為壯觀，寒冬沒有一個遊客，這也是可以久留的原因之一。非常冷，濺沫迎面擊來。素描寫生（圖九）花費三小時完成。畫得慢的原因有三：其一，天冷手僵硬不便。其二，瀑布的急流很難取捨組合整體形象，需要觀察、思考、再觀察，方得入手落筆。其三，故意地放慢速度，因為不是直接油畫寫生，就需細細觀察入微，以加深記憶。素描的過程亦是細細觀察的過程。倘若攝影，只在一秒之內，頂多數分鐘即可離去。面對景物觀察三、四小時，其視覺印象是不會磨滅的。二十三年前，余在黃山，以七小時寫生一幅素描。如果不是寫生，絕不可能面對同一景色一動不動地呆呆觀看七小時。正因為曾經看了七個小時；二十三年後的今日，我仍然記憶猶新，可以默畫得十分具體而全然不費力氣。

在畫布上的創作，因為篇幅太大，素描素材不夠有力，加上了「九寨溝」瀑布下的石頭，好似「十份」非「十份」；好似「九寨」非「九寨」。畫家毋庸拘泥於實景，創作應該絕處逢生，禪機妙用。所謂「到得絕處，不用著忙，不用做作，心遊目想，忽有妙會，信手拈來，頭頭是道。」（清，王昱「東莊論畫」），〈飛流直下〉一畫以灰色調為主。

油畫灰色調的基本經驗如下：

追求灰色調的層次與變化，乃是油畫色彩中最困難的一環，自古以來的西方油畫家，能畫好灰色調者屈指可數，可以舉出的有：柯洛，有傑出的銀灰色作品

；夏凡諾（Puvis de Chavanne, 1824-1898）的作品〈貧窮的漁夫〉（1881, 155 x 192.5cm）是一幅出色的灰色調；馬爾蓋（Albert Marquet, 1875-1947）用漂亮的灰調表現了逆光景色，單純而明快。

在余的經驗中，凡動人的灰色，不是「黑加白」調出來的。一般人都是以黑色調白色，作為產生灰色的基本色，此乃俗見爾爾。「象牙黑」用在任何一種極淡的色調中，有妙不可言的作用——去浮華而穩定。但用黑加白而產生的「灰色」是「直接」、「僵硬」的，有一種「不安定感」和「冷酷感」。倘若用「熟褐」（偏暖的棕色）加「鈦白」，然後稍加「群青」所產生的「灰色」是無與倫比的。然，這並非萬靈配方。欲達傑出的「灰調」除以上調色「祕訣」外，其他因素甚多。色感是否敏銳、成分的多少、顏色的厚薄和其他色彩的對比作用、深淺濃淡等等因素，缺一不可。其中最重要的還是個人的色彩感覺。

切記，「灰色調」是最單純、最豐富、最微妙、最耐看、最有深度的色彩，但不是黑白素描。

在台灣，有很多有特色的與自然環境、地形融合一體的「街道」、「山城」，它們或多或少地顯現了歷史的軌跡——「日據時代的痕跡」、「曾經繁榮過的商圈」、「昔日的交通要道與不夜城」……雖然不是純自然美景，但深具「內容性」，是「歷史」、「人文」、「風俗」、「民族特徵」、「社會生活」的綜合體。站在藝術的立場——有「色彩」、有「造形」、有「線條」、有地方風情的「特色」，只要能夠形成完美的畫面，有視覺的「可看性」，都是值得寫生、創作的。

〈碧潭小街〉（圖十一）、〈昔日九份〉（圖十二）都是十年前的寫生。兩幅作品都花費了兩天寫生而成。碧潭街是余在十年前，幾乎每週走兩、三次的地方。大概是因為碧潭離家最近，亦沒有別的地方可去，因此常在碧亭泡茶，畫畫素描，看看山，看看新店溪，看看吊橋……，碧潭小街就是常來常往的街市。地方小吃、民俗工藝、雨傘、草帽、扇子、香舖、髮廊、煙酒、小鳥、花公雞等等，琳瑯滿目並不豪華，多半是供遊客低消費之物品……，非假日十分安靜。相形下，吊橋的架子十分巨大……。時常看這一小街，也就看出了它的「特色」和「風味」，產了寫生的興趣。

「九份」這個昔日山城，十年間已去過三、四十次，目睹了它的巨大變化。十年前，它是一個只有老人的「空城」。這一曾經開採金礦的「山城」，有「小香港」不夜城之稱。「酒吧」、「賭場」、「妓院」樣樣俱全……如今「金礦」已廢，人去「城」空，房屋老舊破爛。〈戲台口〉（見圖十二）是「九份」的中心地帶，余就在此寫生了兩天，十分安靜。第一天，整天只見一位老太婆走來走去，還有一條狗。第二天繼續寫生，還是只有那位老太婆和那隻狗，走來走去

……，陽光明媚，山城空空如也，寂寂無人，非常特別的感覺！此外，那陽光直射的「亮面」和「陰影」豐富萬變的「灰色塊」吸引了我，這些色彩是離開了實物想像不出的。此景的「藝術語言」與「魅力」僅僅在於此，捕捉到它，就是抓住了美感。

大約六、七年前，一個頗爲獲得佳評的電影「悲情城市」面世，它就是在「九份戲台口」拍攝的。從此，一個沒落的山城有了生機。在這之前只是一些藝術家在「九份」租房、買屋，爲了寫生作畫，過著「隱居」般的生活。好似一夜之間，悲情城市變爲歡樂小城，「藝術家」有了「商機」，不再「隱居」，改爲五花八門的「茶館」、「咖啡館」吸引遊人，灰色山城大紅燈籠高高掛，車如流水，馬如龍，小城添酒回燈重開宴，與爾同消萬古愁，星星燈火夜無眠。一九九四年在「戲台口」的人潮中寫生〈今日九份〉（圖十三）。同樣一地，前者之寫生作品已成「歷史畫」，更具懷舊意義。由此可見藝術家要重視以「感動的心」描寫當今現實之情，亦就是爲明日留下了值得懷舊的「昔日情」。毋須「馬後炮」般地裝腔作勢製造「懷舊形象」。作品〈今日九份〉那「感性階梯」人群壅塞。寫生風景畫人群，需要經驗；首先要思考的是「色彩關係」，無論是「白點」、「紅點」、「藍點」或「黑點」，都是爲了「構圖」、「平衡」與「統一」，加上「人物動態」的捕捉，有賴記憶，方可生動、活潑氣氛。

寫生的「運氣」，不一定都那麼理想，有時「晴天」出門，「雨天」到達目的地，但不可無功而返。〈九份山城〉（圖十四）就是余從來沒有想過的「景色」與「角度」，只因爲遇上了下雨，躲進「茶館」，買一壺茶水，倚窗望外，無奈景色平淡……。往往在這種時候，需要自我調整心態，自作多情！那「白牆」、「紅牆」、「灰牆」、「黑瓦」在「灰綠」山頭的搭配下，亦是一番「情調」。房屋不必工整，須在無意中「歪」得有趣。「牆頭」與「平台」的小草、盆花乃是生活小趣，不必細工，點到爲止。畫畫就是如此，不必特別精心、強求「美感」，無意於畫，畫自來尋筆墨，初不意如是，而忽如是也。到得絕處，「不用做作，心遊目想，忽有妙會，信手拈來，頭頭是道。」也許這幅寫生，不是什麼精彩之作，至少亦是輕輕鬆鬆的一角之景，平淡之中求趣味。

〈七號公園預定地〉（圖十五）這是一幅余的得意之作。一九九一年的油畫個展，第一天已被收藏家購買，至今我甚感遺憾。其原因，除了是用兩整天（約十六小時）在頂樓上辛苦地寫生完成外，今日此景已是「大安森林公園」，「七號公園預定地」已是歷史。即使余想重新寫生一幅，亦是不可能之事。這是一幅造形極其複雜的畫面，暖色的中間色調，要做到既統一又有變化絕非易事。

凡鳥瞰、俯視城市的構圖，一般是要避免的，難度高、不易討好。但「七號公園預定地」這一景觀不然，惟俯視有妙趣！遠處是變化、造形豐富的大建築物

，近處是一片簡陋的「中式」黑瓦或油氈屋頂，趣味就在密密麻麻之中，故造形變化不可丟。房屋必須是一間間地畫，但要在整體感覺之下；先觀一片屋頂的分佈與「脈絡」。有如下圍棋，在不同地盤「做眼」，再連接成片。先畫遠處：「定天與地」，接著畫最近處：「定構圖與範圍」，再往中間「推」——自然會注意到「透視」與「空間」。表達密密層層的建築而不失寬廣空間，此乃修養與感覺問題。一片色彩相似的屋頂，一塊偏「紅」、另一塊偏「藍綠」，相互交錯是必要的。「小塊白」——遮陽光的「板」或「帆布」，在其中起著「透氣」、「活潑」的作用，當然有所「強調」，但必須惜白如金。建築造形不可太「直」，用筆要「鬆」，房屋要「歪而不倒」，「無意之趣」，「無意之妙」。畫意不畫形，作畫不過意思而已。

　　通常，一種物象，同一造形，可以用多種方式表達，依畫者情緒感覺而定。表達方式不同，即是精神內容不同。在某種意義上，「題材」不一定是「藝術內容」。有的繪畫作品，可能選定了某個「物象」或稱之為「題材」，但畫面可能完全沒有「內容」——這裡所指是「藝術性內容」，即「感動性」、「生命性」、「精神性」、「觀念性」、「情緒性」。倘若沒有以上「元素」，繪畫可以用「攝影」或「電腦合成」替代。此乃值得深入探討之問題。一件好的油畫藝術品，應該是任何手段不能替代的。

　　同一物象，畫家可以畫很多次而不會重複。「松」、「竹」、「梅」，中國文人大家，畫了幾千年，仍然各有不同，各有妙處，各有看頭。有各自的「觀感」與「心靈表達」；外師造化，中得心源，就是藝術真正的「內容性」。

　　〈美濃東門〉一九九二年寫生（圖十七）與一九九四年寫生（圖十八），感覺是完全不同的。前者較多寫其「形」，後者較多寫其「意」。畫家應該在不同時期，畫自己曾經畫過的東西，以此反省自己。倘若今日再畫「東門」，可能更不同於前兩者，除了技巧的改進外，觀念亦大大改變了。

　　「烏來」，泰雅族語，是泉水之意。「烏來鄉」是山區，「原住民」族群所在地。它的範圍，離余畫室十九至三十餘公里車程。一個不同於「漢文化」的小小社會，比平地的複雜社會單純、樸素多了。事實上，平地社會的問題，大於山地社會。今日偏佈台灣山區的各族原住民，本是真正的原始島民，即「本省人」，安居平地為生。鄭成功，原名森，字大木，明末南安人，唐王賜姓朱，改名成功，其父鄭芝龍，擁唐王抗清，兵敗降清，成功逃往海南島，據守南澳抗清，拒絕招降，連攻舟山、福建，曾攻長江下流，失敗而歸，退據台灣反清復明，仍奉明年號，故鄭成功把原住台灣島民驅逐山區成為「山地人」，福建等大陸人，移居台灣，成今日之「本省人」。「泰雅族」原以打獵為生，好飲酒，一致信奉基督「耶穌」，反比「平地人」早受西方文化影響，好歌舞，性情豪爽，較少中國傳統

的封建迷信，但亦重男輕女。然，高山求生困難，受教育機會少，自然形成好逸、醉生習性，但待人誠懇、樸實。外形美貌、英俊，個性強烈，事事樂觀幻想，是人性色彩豐富的族群。余走遍天涯、定居台灣，自然地「深入」了這一族群，結拜兄弟姐妹。往來烏來百餘次，看慣了綠綠山嶺與溪谷的生態，十載春秋已有第二故鄉之感，故余有少量作品留於烏來以豐富有音樂天才的族群，亦豐富自己。有時信手拈來，速寫姐妹、兒童、小景（圖三十三、三十四、四十三、四十四、四十五、四十六）。

〈竹屋與老人〉（圖四十七），只有深入，才能感受特色。在福山的路旁，搭起一個不能再簡陋的竹屋，四面透風，塑膠布蓋頂。福山最老的老人與四隻雞在此同住。冬季很冷，每日上山伐木砍竹採果，幾乎沒有錢財與存糧……，去看他多次，帶點香煙、餅乾、麵包給他，後來逐漸發現雞少了，有空酒瓶，這是他最高享受。他除泰雅語外，還會日語，曾在南洋一帶當過「日軍」，只有他活下來。他不理睬「漢人」、「平地人」，只有靠近親溝通，信奉基督上帝。其實他有大塊土地，兒女已不在人世。以余愚見，何不把土地賣掉？日薄西山，風燭殘年，何不享受不多的時日，不必如此捱餓。但老人講：土地是他的「根」，「根」不可拔，他要在這塊土地上離世，方可升天。他指責孫兒們棄家鄉而去。此等語，余深受教益。他用顫抖乾枯的手，製造一個竹煙斗送給余，唱起歌來……。在認識他之後，白天先畫那破竹屋，等他傍晚「回家」，燒起柴火，再畫上「溝火」之光……，寂寞！貧困！平靜！認命！心甘情願！等天國的大門為他而開……，靜悄悄的一天又結束在黑夜中，只有余的車燈劃破那漆黑的深山……。

台北縣平溪鄉，昔日的煤礦產地，今日是沒有開發、不發達的鄉鎮，亦很少畫家去作畫，正因為那裡不發達，反而比較感動余，因為看不到那「不中、不西」的、文化氣質低劣的「娛樂場」和「休閒度假村」，亦沒有那千篇一律的「土雞城」，頗有原始風貌，一片淨土，鄉村小鎮氣息濃厚。一路所見，層層山形多變，色彩豐富，山谷幽靜，人煙稀少。大概日據時代小礦坑繁多，不遠處就有吊橋橫跨幽谷，如今當然只剩橋架。可以幻想：原始的寶島是多麼安靜美麗，綠油油的山巒，委婉曲折的溪流，傍晚曠工下班行走於吊橋，酒舖有人「小酌」……。在平溪小鎮寫生，小城故事多，有小販叫賣，老太婆提籃買菜，家長打罵壞孩子，少女洗燙頭髮，學生等待火車，電視台拍「連續劇」，酒鬼走來走去，尼姑化緣，天台頂上丈夫脫光了「酒醉的老婆」打罵！真是豐富多彩。雖如此，小鎮仍然是寂寞安靜，只要有「談笑聲」、「叫罵聲」都會清晰傳來。如同古老年代，百姓習慣在屋內，時而探頭探腦望望有何動靜。只有那小黑狗，目無他人地在街上走來走去……。這一切「耳聞」、「目睹」的感受，也許並不能直接入畫，

但它能直接影響作畫情緒，是啓發創作靈感的精神因素。感受愈多，畫中內涵自然愈深。（見圖四十一、四十二）

因爲平溪具有採礦的歷史，找到鄉公所，請教、引見在世的老礦工，希望有所交談、訪問，以便尋找那些廢棄的礦坑。先後同三位老礦工交談過兩天，談起煤礦，余並不外行。三十年前，曾經深入過大陸北方的煤礦，並參加過冶煉焦炭。故此，見到平溪的煤，便知它屬於「煙煤」，易燃而消耗快。由於平溪煤層在十五公分內，只能用鎬，人力開採，這是很艱苦危險的，礦坑易坍塌，所以老礦工的手、腳都有斷指。他們的一句話，使余深受感動：在那年代「進礦坑死一個，不進礦坑死一家」。進礦坑者亦有女性，男人女人分不清，全是黑的。但女人有「胸部」，可以區分……。老礦工帶領余到「廢礦場」，礦坑已封。只因他們的故事始終活在余心中，故雖然是寫生礦坑廢墟，還是改爲煤車和工人走出礦坑；取名「平安的一天」以示敬意（圖四十）。同時亦寫生即將消失的「礦工屋」（圖三十九）。以上此類寫生，雖然不是「自然美景」，但十分有價值，也是「人間景色」。只要畫者有感情，就一定有「意境」。發自「心源」靈感的寫照，就是一種「原創性」。有的人把「兒童畫」似的「塗鴉」，視之爲「原創性」，此乃教條式的「形式概念」。亦有人故意矯揉造作地模仿兒童畫冒充「原創」與「趣味」，但情感與修養全無，此乃俗人之舉。

藝術是自然的。「形式」必須是「感覺性」的產物，其「內容」必須是「視覺性」的思維。換言之，創造藝術的任何「形式」不能勉強、杜撰，必須是因靈感而產生的「感覺符號」。而畫作的所謂「內容」、「理念」、「觀念」不是用嘴說說的東西，而是要靠「視覺元素」——形、色、線傳達。

誠然，許多好的「內容」、「主題」、「觀念」不一定具備藝術表現力的元素。有的可能因個人的修養與能力不夠，主題、內容再好也無用，效果仍然是空洞的。故此，作畫要以視覺效果爲第一，確實有個新鮮的好感覺，才可進行創作。萬不可以「內容」套用「形式」。只有「插畫」才是先決定一個主題，然後要求圖象加以輔助說明。所以「插圖」、「歷史畫」都是「說明性功能」的藝術品，不是「藝術性創新」的藝術品，有很大的價值區別。

汐止鎮是一個過度開發的城市，高樓林立，沒有良好的規劃，實在無可入畫的角度。那些史料記載的、頗具人文、歷史的老街、古巷、古厝，統統已被拆除。即使尚存的小街菜市亦都重建新屋，特色全無。在失望中還是耐著性子東走西看，儘可能尋找可以入畫的蛛絲馬跡培養情緒，既來之則安之。〈汐止老街〉（圖五十）其實「老街」不老，但民俗特色尚存，幾個弧形拱門洞——清朝有不少荷蘭人所設類似「文藝復興」體現人道主義的「貴族府邸」，當然是非常粗糙的簡陋建築，狹窄街道，亂放「自行車」、「摩托車」、「廂型車」和「燒紙爐」

，招牌林立，人潮壅塞，以上都是自古中國民俗特色。把那「不三不四」的「新屋」捨掉，稍加改造，不似「老街」好似「老街」的畫面就此形成。倘若尚存的「古廟」已被四周高樓淹沒，風水已不在，當然已不成景觀，但以「靜物格局」只畫局部——廟門，即可彰顯宗教、神殿之精神，強化色、形之間的張力，完全排除實際無特色的乏味（圖五十一）。

〈汐止火車站〉（圖四十九）這幅寫生，越過「平交道」在鐵軌邊作畫，有很大的危險性，火車來時需要停筆。不過對余而言，已有多次經歷，無所畏懼。相反，火車行駛的震動氣氛可以充實作畫情緒——自然景觀更顯活力與生命。原本汐止車站毫無特色可言，但步行在鐵路道上一眼望去，倒是頗有一種「台灣歷史感」，這是一種瞬間的感覺，因此必須抓住它，不可失去。畫了一半開始下雨，在雨中完成。

〈新舊相照〉（圖五十二）這幅寫生作品是余「無心插柳，柳成蔭」之作。對那些新建的高樓大廈是毫無興趣的，但處處是留下一些古舊老屋，在小巷中「升」起了高樓，雖極不美，倒也算特色。矛盾、對比而不統一，壅塞地組合在一起，此類的「台灣建設」景觀，世界不多見，值得「留念」。但余並不想以漫畫式的誇張加以諷刺。一幅油畫作品應有其本身的獨立的視覺價值，才有震撼性。所以「新高樓」與「爛古厝」要在「形式」中「統一」——即「趣味性」。除此外是個人的「純藝術理念」：必須「色彩美」、「肌理豐富」、「畫法瀟灑輕鬆」、「簡練寫意」。筆者認為：「風景寫生」作品的「視覺功能」已經不是像西方古典現實主義那樣「再現美麗的景色」，這一「功能」早已被「攝影」、「電影」、「電視」所替代。藝術家應該畫普通人視而不見、熟視無睹的「物象美」、「瞬間美」，才有意義，才能逐漸匯集成一種文化精神，對千秋萬代作出貢獻。

〈告別一九九八〉（圖五十三）與〈春滿庭院〉（圖五十四）兩幅寫生作品，只相隔一天又是相隔一年之作。一九九八年的最後一天——十二月三十一日下午，冒雨去到「九份」，遊人稀少，頗感慘澹，畫具在風雨中搬運三趟已是上氣不接下氣。在較高處的一個餐廳陽台遠望，陰雨的東海岸，想想再過七、八個小時，一九九八年即將成為過去。二十世紀只剩下最後一年，在亞洲經濟風暴、如此不景氣的情況下，如同這個壞天氣，令人心情沉重而窒息。自己在二十世紀度過六十年有餘，往事不堪回首，因此畫了那張黑圓桌，茶盡人已去！

第三天，一九九九年的第二天，新的一年總要許個願：希望新的一年，如同居家花園圓桌上的那盆花，喜悅、安祥、順利、平安。無限風光在此紅。畫題「春滿庭院」，但願有所降福！雖陰天，春雨如油仍然喜氣。作畫過程，參看圖五十五、五十六。

十、寫生技法總結

(1) 寫生雖然是「客觀行為」，但「主觀意識」很重要。應該把寫生視為「現場的創作行為」。

(2) 凡以「客觀物象」為基本依據的「視覺藝術」，必須抓住「瞬間美」，造形要「簡化至極限」。

(3) 所謂「空間意識」，在「平面的油畫元素」中，不完全是「構圖」、「透視」、「造形」、「取捨」作用，仍然要以「色彩元素」為第一。

　　中國水墨藝術是黑白的，空間表現不完全是「章法」、「留白」和「散點透視」，更為重要的是「濃墨」與「淡墨」的交錯。或「惜墨如金」、或「惜白如金」，都是為了追求視覺吸引力，即視覺的感動元素，在油畫中更是如此。然，所謂「黑白概念」並非是一種「素描性質」的手段；不是「同一色」的深淺、濃淡的「明度差別」。「黑、白元素」是指在色彩中，如「紅與綠」、「黃與紫」各色之間的深淺濃淡、冷色與暖色的「對比」、「張力」作用。當繪畫由「光影造形」法轉至「平面化」時，「色彩張力」之運用，代表了「空間意識」的最高修養和深刻境界。

(4) 「寫生」，無非是抒發「瞬間情感」。繪畫形式與繪畫手法是無所謂的。感情的視覺傳達最為重要。

(5) 只要有情感，任何「物象」都能形成「意境」。妙造自然、氣韻生動為第一。

(6) 中國文人、山水畫大家黃賓虹，是「惜水如金」。水墨畫大師李可染的名言、金句是看齊白石、黃賓虹作畫十年而總結出的六個字，即「水要少，行筆慢」。這是十分深刻而有趣的，毛筆在手，沾水很少，無論「點線」、「勾勒」、「壓筆」（用力而出水）、「轉筆」（或變濃或變淡）無不在十分的把握之中，水雖少但可達濕潤之實。

　　許多水墨畫家沒有這種技巧，筆墨變得「油」、「滑」、「輕」、「浮」、「俗」。

　　在油畫中，筆者積累五十年經驗，同樣總結六個字，即「不用油，行筆快」。

　　這一道理與李可染大師是完全一致的。

　　西方古典油畫，用油多，顏料稀薄，軟毛畫筆「刷」來「掃」去，不見筆觸，畫得光溜溜的。

　　印象派的基本畫法是：用油少，行筆慢，一筆筆擺顏色。一層層疊來疊去。

以上兩種方法都是依賴反覆修正、塑造物象，不可能達到水墨理念所要求的「筆墨功力」、「一氣呵成」、「氣韻生動」。

　　油畫要氣韻生動，必須改變傳統畫法。「不用油」，行筆必須快。顏色厚，用筆快速「拖拉」而下，快速「逆筆」而「上推」，快速左右「橫掃」。快速「拍打」、「重壓」、「滾捲」、「顫揉」等等，方可用筆自如使顏色結合於畫布。解決了速度的技法，不知然而然地能夠做到「氣韻生動」、「一氣呵成」，這樣「境界」就大爲不同了，是有真實感情和生命力的藝術品。

(7)「形式」是重要的。藝術史基本上是「形式變化史」或「風格史」，而不是「思想史」，更不是「社會發展史」或「歷史進化論」。沒有形式就沒有藝術。形式就是創意；形式就是個性；形式就是情感發洩；形式就是生命紀錄。凡歷史上的藝術大師，都是形式的創造者。被稱爲「形式主義」者，必定是形式的獨創者，真正的藝術家。不懂得這一道理就是不懂「人文」更不懂「藝術」。

　　「寫生」，一定要自我表現，不知然而然地創造獨特形式風格方爲「上品」、「極品」。

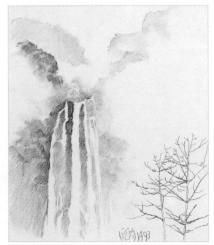

十一、後記、隨筆

　　筆者用四個月極短的時間，在專任教學之餘，完成此篇「總結」五十二年寫生生涯的經驗。同我的畫作一樣，一氣呵成，但才疏學淺，不成文字，內容卻是實實在在地源於實踐經驗（成功與失敗的經驗）而形成之理論。

　　由於學問淺薄，故專著理論亦不講究「形式」與「格局」，自成在野風格。沒有「論文」的樣子。想必學者專家會嗤之以鼻、拂袖而去。但余不善於抄錄他人「論點」發揮己見，論著非余專業，只是興趣。幾十年藝術生活，淡然寂寞，養成思考習慣，一切只爲興趣和良心之責。任何油畫作品，歷經五百春秋，大約已失原貌。然，「文字」千秋不變。繪畫藝術之永存，也許最後有賴文字記載。唐詩人、畫家王維，他那精深入微、狀物傳神的「田園詩」與「邊塞、任俠」詩篇，以及「談禪說佛」之作流傳今日，他是山水畫「南宗」之祖。文人之畫，自王維始。對山水、人物、花卉無一不會，亦無一不工。少年文章出名，又妙能琵琶，在公主面前一舉登第。他對音樂造詣精深，新舊唐書都曾記錄著人有得奏樂圖，不知其名，王維視之曰：「霓裳第三疊第一拍也。」好事者集樂工按之，一無差，咸服其精思。王維晚年於藍田別墅居住，輞川四周環繞，日夕與裴迪浮舟往來，彈琴賦詩。喜植蘭，儲以黃磁斗，養以綺石，累年彌盛。又喜清潔，雅好掃地，至日有數十人掃治……。韓幹少年爲酒家送酒至王維兄弟處，一天王維不在家，韓少年在地上隨手刻畫人與馬，王維發現韓幹的天才，每年供其二萬錢，命他學畫，一連供給十幾年，韓幹終成著名大家。王維畫作年代久遠，流傳可信作品數幅爾爾，如〈江山霽雪圖〉，〈伏生授經圖〉，〈雪溪圖〉。但古人記載評論可知，王維畫作造詣超凡，在歷史上所佔地位及貢獻，比其詩文有過之而無不及。唐書王維本傳，評其畫曰：「筆蹤潛思，參於造化」、「畫思入神，至山水平遠，雲峰石色，絕跡天機，非繪者之所及也。」唐朝名畫錄稱王維〈輞川圖〉是「山谷郁盤，雲飛水動，意出塵外，怪生筆端」。荊浩稱王維的畫是：「筆墨宛麗，氣韻高清」。蘇東坡更盛讚王維畫是：「摩詰得之於象外，宛似仙翮謝樊籠」。

　　余之所以在本著作之尾、頗費篇幅抄錄王維史料，是因爲一千三百年前的王維詩畫，比五百年前的義大利「文藝復興」更有思想及藝術價值，此乃無可置疑。王維藝術思想帶給我們的啟示，正是現代藝術的泉源，亦是油畫寫生藝術的可貴哲理，其具備多才多藝修養，才可成爲曠世絕代之士。

　　油畫家很少深思以上諸多問題，「寫生」多半停步在：「如何構圖」、「表現透視」、「注意陽光明暗的合理性」、「如何抓好色塊」、「景物如何逼真」、

「景色內容如何翻新、譁眾取寵」云云，東坡詩曰：「作畫以形似，見與兒童鄰。」乃是小童所思爾爾。其實以油畫技法而論，只注意以上問題，乃是入門之「道」。

應該特別指出的是：似乎「寫生行為」與「觀念藝術」風馬牛不相及，因而遭受攻擊。如「寫生只是習作耳」、「寫生無思想耳」、「寫生無新意耳」、「寫生過時耳」……一切論調全屬無知！中國山水畫已「成活」千年以上，還可出現李可染這樣的山水畫大師。為何西方自「巴比松」畫派，寫生活動始，經「印象主義」到「野獸主義」、「表現主義」，不過百年不足，以「寫生」手段傳達個性與精神性的表現方式，似乎已經「過時」、「滅種」？所以在西方藝術史中，美學哲學並不完美。

藝術是自由的。

藝術是無形的思想。

藝術需要高度修養與技巧，不是吹牛的。

任何藝術形式都永遠不會過時。在不同的歷史時空中，它永遠「新鮮」如初，好比今日看待「原始藝術」一般。

倘若繼續精進，繼承西方十九世紀末成熟的油畫「寫生技法」，再注入中國文人造化自然，視山水畫為「精神象徵」，創造油畫風景「思想」、「情感」的表達方式，那麼油畫寫生就有無窮無盡的生命力！

「油畫」在中國繪畫藝術領域中，仍只是「青少年」，有待發育、成長。它不需要向西方那般「反藝術」。中國油畫家需要按中國的「思想」、「哲學」去創新自己的面貌，不需要去墨守西方繪畫傳統，「與其師人，不若師造化」，此語可作綱領性的「油畫技法哲學」。

中國傳統的水墨山水，早已深入中國民眾之心靈，普遍認為：欣賞「書法」、「山水」乃是文人雅士必備之修養，亦習慣了鑑賞「筆墨功力」、「水墨之趣」是最高境界。看畫作〈華山積雪〉或〈黃山雲霧〉不會有人挑剔「透視不對」、「山頭不像」諸如此類的無聊俗見，多半以「氣勢」、「筆墨功力」、「章法之妙」論畫，說明中國人欣賞傳統文化水準之高！然，轉到油畫藝術，眼光變得俗目匠氣，標準全無，茫無頭緒。在展覽會場現代藝術前，總是疑惑、大聲疾呼「看不懂！」、「連我都會畫！」更有甚者曰：「這麼值錢？！我到垃圾站去拾！」……同樣的觀眾；看懷素的墨寶，可能一個字亦不識；齊白石的三、兩筆墨而價值連城，亦不會赤口毒舌。這是奇特的文化鴻溝。

誠然，「照搬」西方藝術風格，融入千年中國文化或滲透億萬中國心靈是不可能的。

中國的藝術家、文人、理論家，在貫通中、西方美學之後，從中尋找融會貫

通之「命門」，發揚光大，乃是歷史一大貢獻！

　　事實上，多少畫家、文人在默默耕耘之中。

　　在此重申：造化自然是通往天趣、巧奪天工的艱難卻便捷之路！

圖版

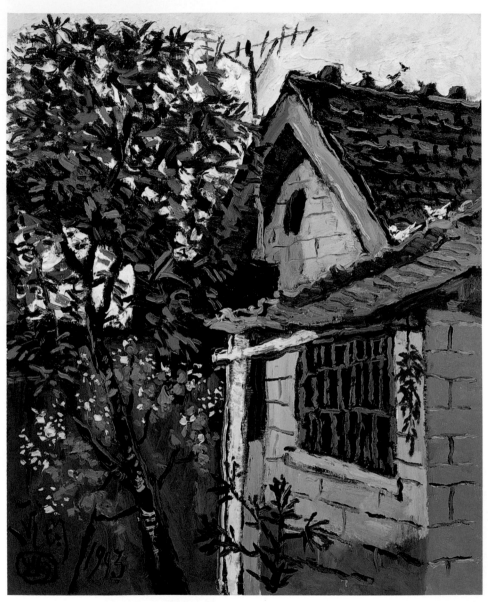

屋角　1993　65×53cm

圖1

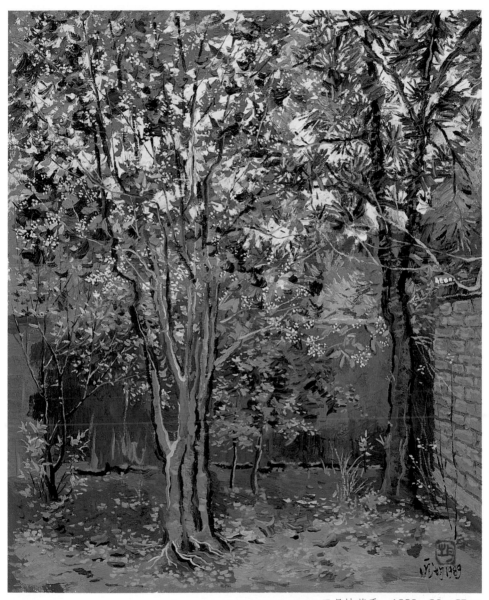

三月桂花香　1989　80×65cm

圖2

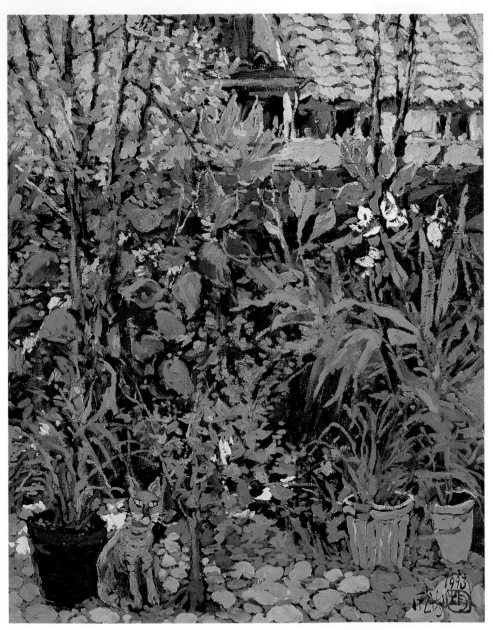

後院　1993　116.5×91cm

圖3

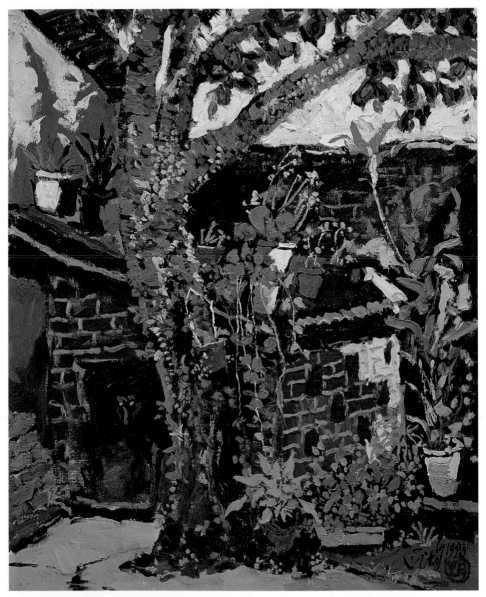

小天地　1993　65×53cm

圖4

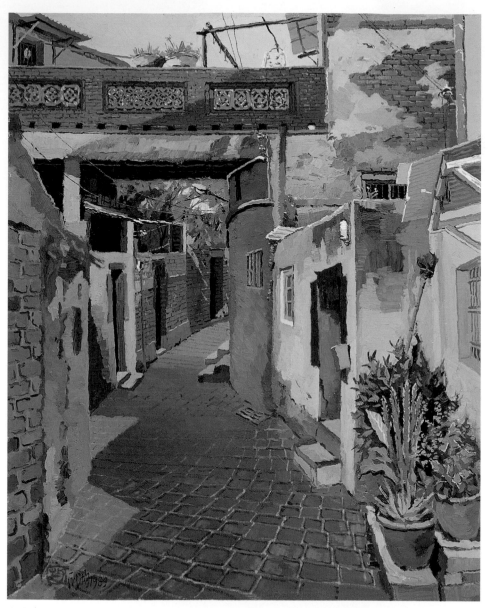

九曲巷　1989　80×65cm

圖 5

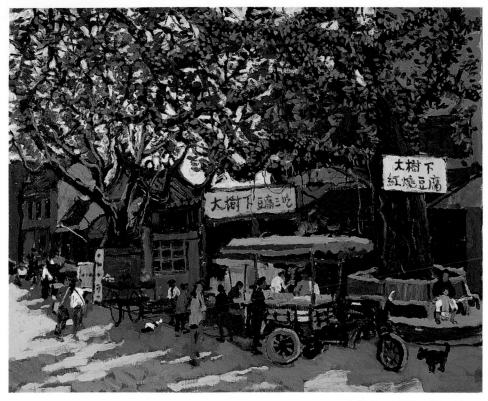

大樹下　1993　65×80cm

圖6

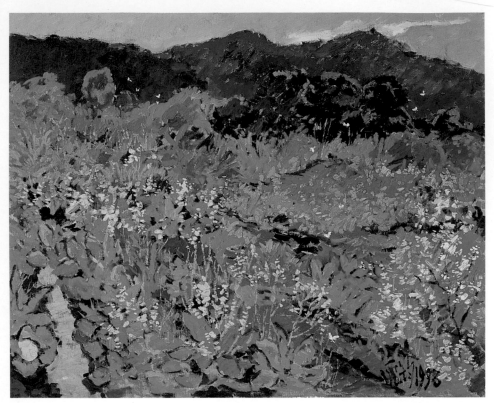

菜地　1993　65×80cm

圖 7

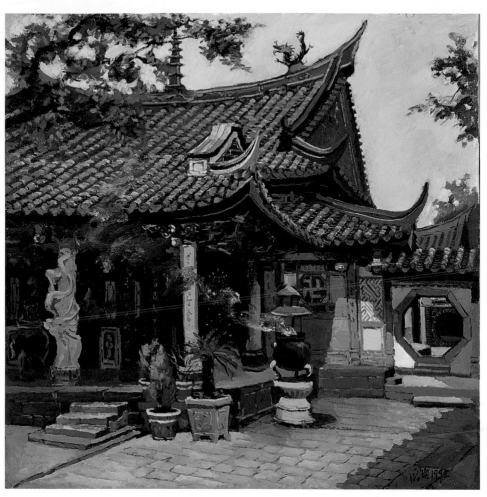

龍山寺　1992　72.5×72.5cm

圖8

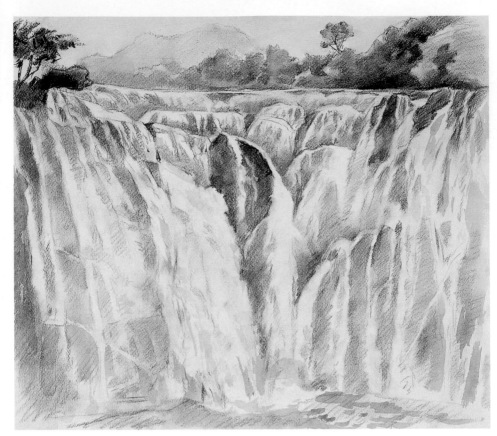

飛流直下（素描寫生）

圖9

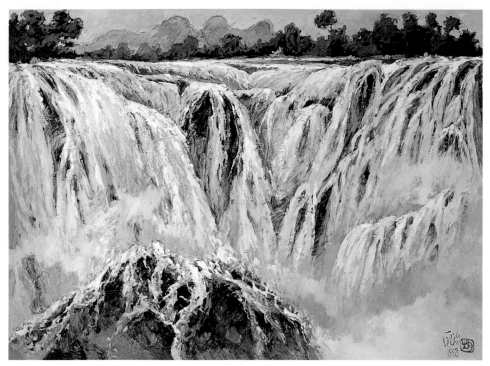

飛流直下　1993　194×259cm

圖10

碧潭小街　1989　80×65cm

圖11

昔日九份（戲台口） 1989 80×65cm

圖12

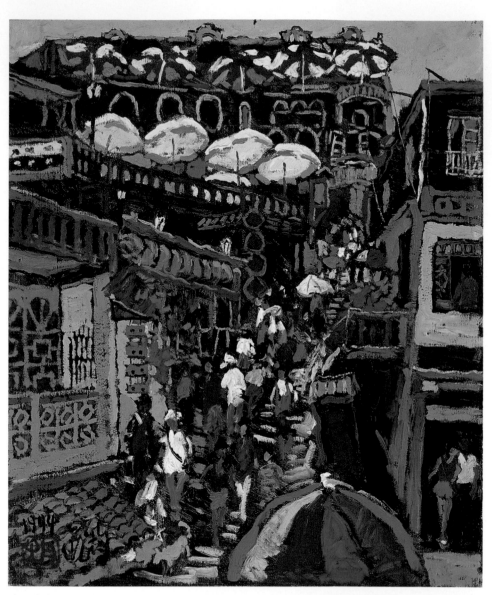

今日九份　1994　53×45.5cm

圖13

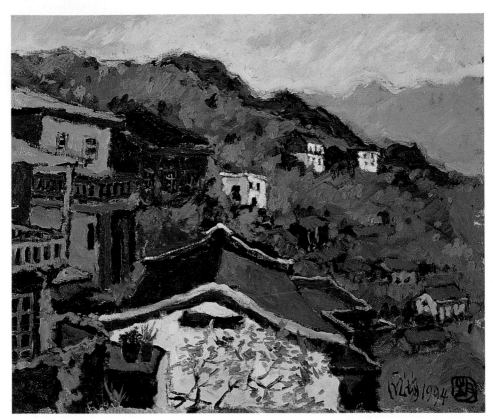

九份山城　1994　45.5×53cm

圖14

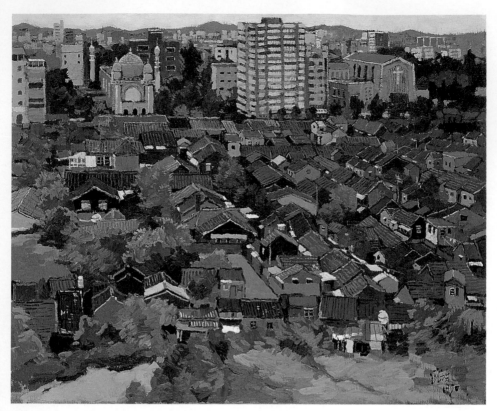

七號公園預定地　1990　65×80cm

圖15

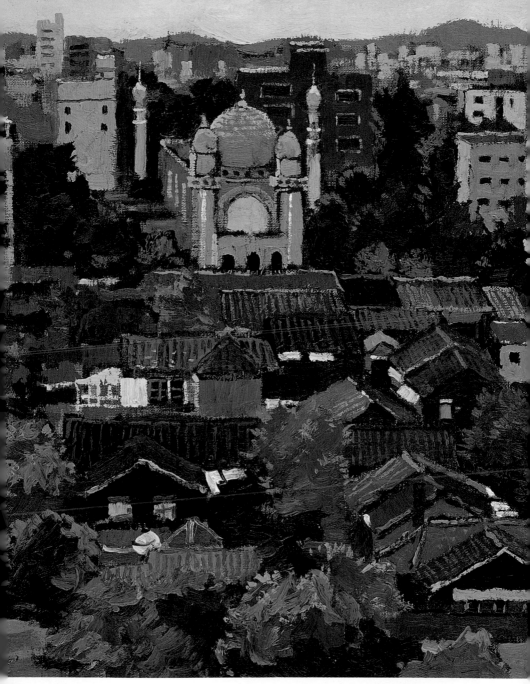

七號公園預定地（局部）

圖16

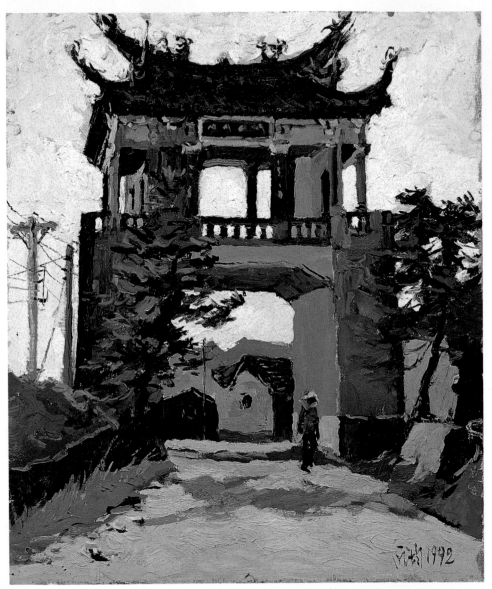

美濃東門　1992　53×45.5cm

圖17

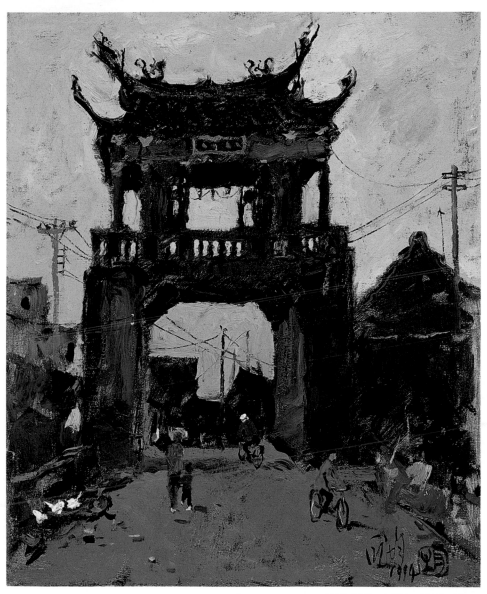

美濃東門　1994　60.5×50cm

圖18

南海岸　1992　45.5×53cm

圖19

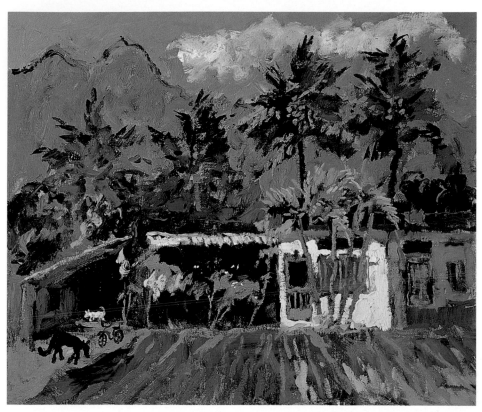

南部鄉情　1994　50×60.5cm

圖20

復興鄉 （素描寫生） 1993

圖 21

稲田 （1） 1993 50×60.5cm

圖22

稲田 （2） 1993 50×60.5cm

圖 23

神木 （素描寫生） 1992

圖 24

神木　1992　73×73cm

圖25

古厝　1992　60×60cm

圖26

亭趣　1992　65×53cm

圖 27

廟頂　1994　45.5×53cm

圖28

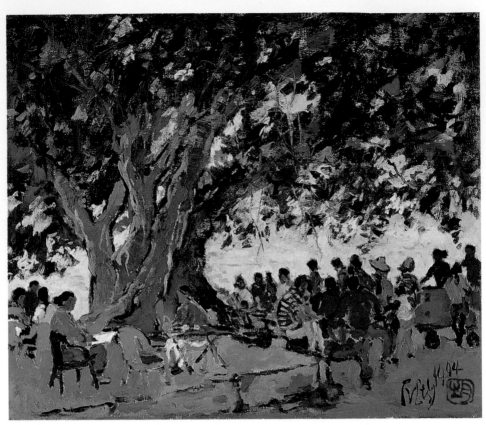

淡水河畔　1994　45.5×53cm

圖29

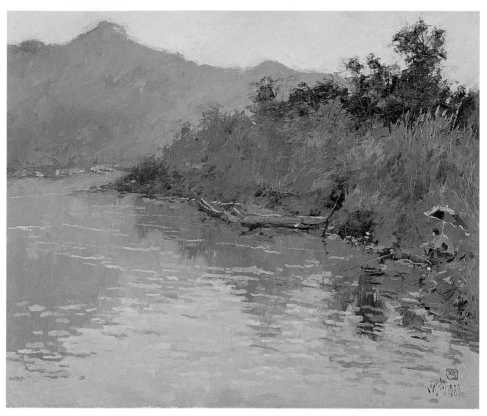

漁樂　1989　60.5×72.5cm

圖 30

山林　1998　60.5×50cm

圖31

松林　1992　60.5×50cm

圖32

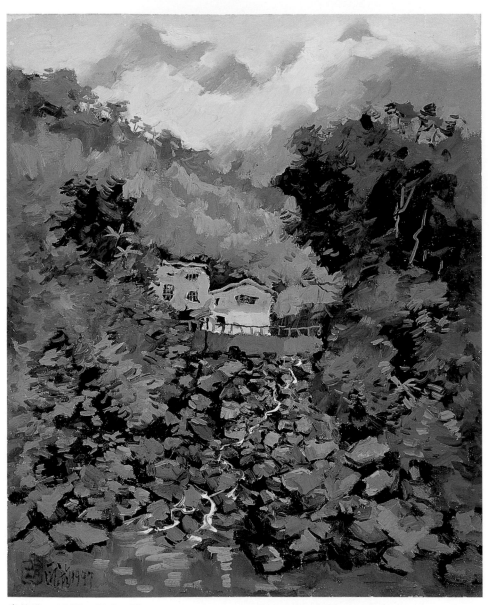

青蛙谷　1997　60.5×50cm

圖 33

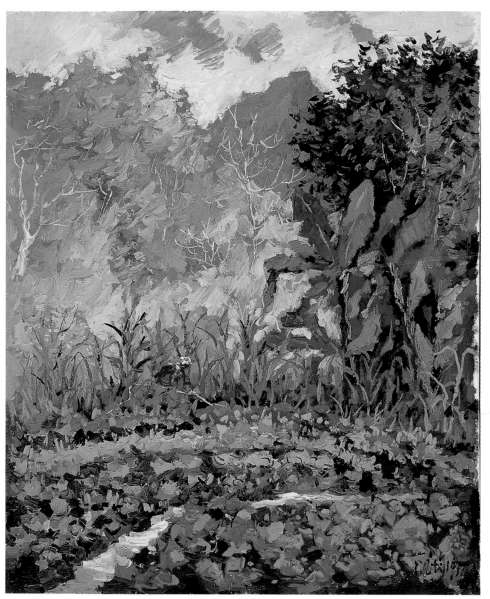

深山菜地　1997　60.5×50cm

圖34

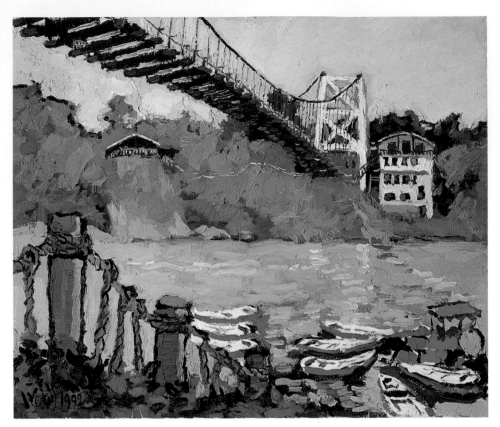

碧潭吊橋　1992　38×45.5cm

圖 35

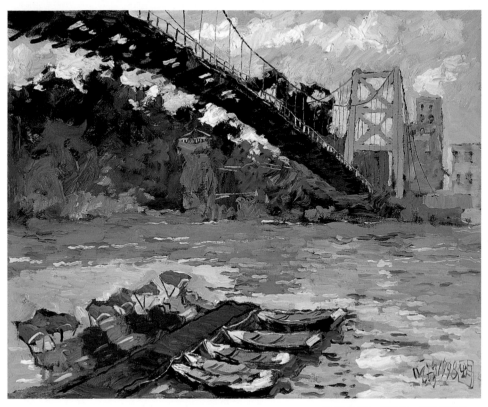

碧潭吊橋　1998　50×60.5cm

圖36

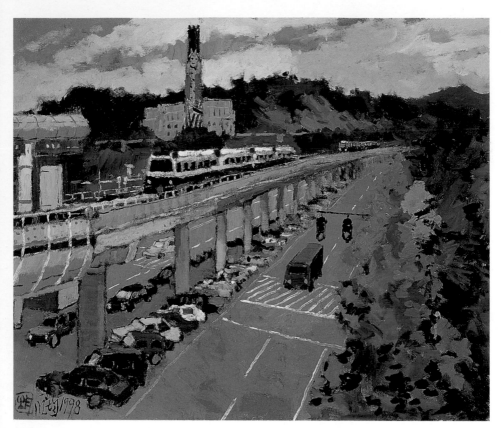

窗外　1998　60.5×72.5cm

圖37

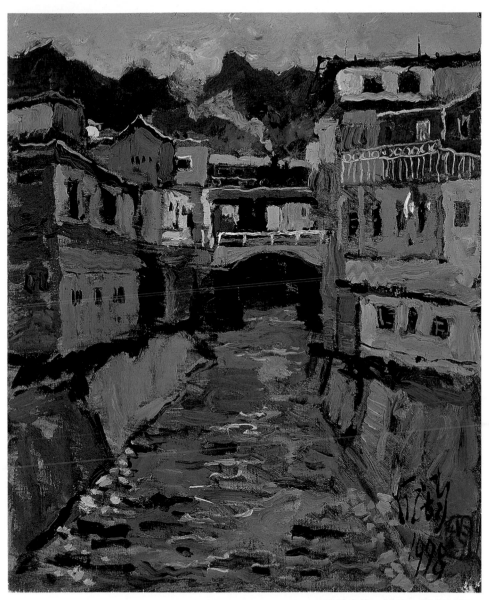

平溪水巷　1998　60.5×50cm

圖38

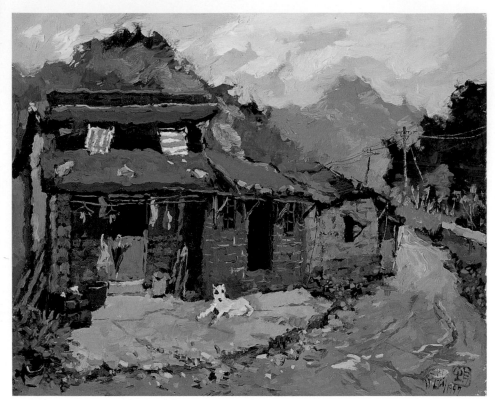

礦工屋　1997　50×60.5cm

圖 39

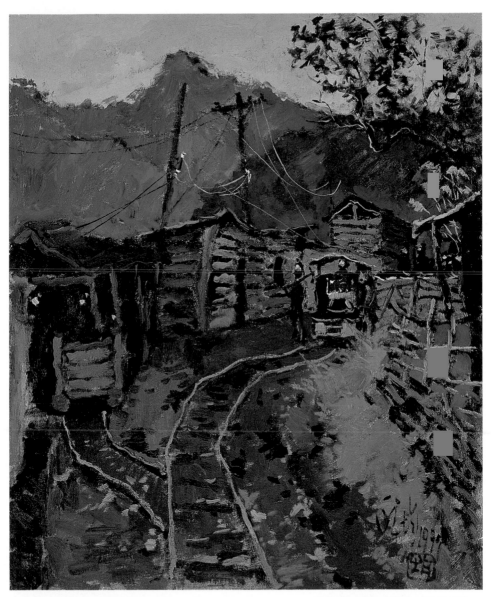

平安的一天　1999　60.5×50cm

圖40

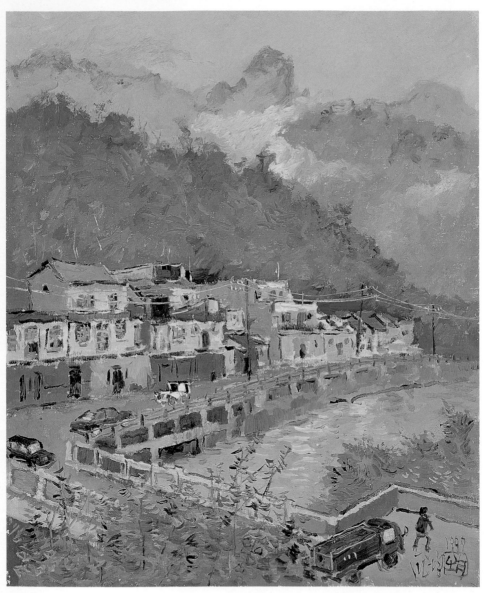

平溪鄉　1997　60.5×50cm

圖41

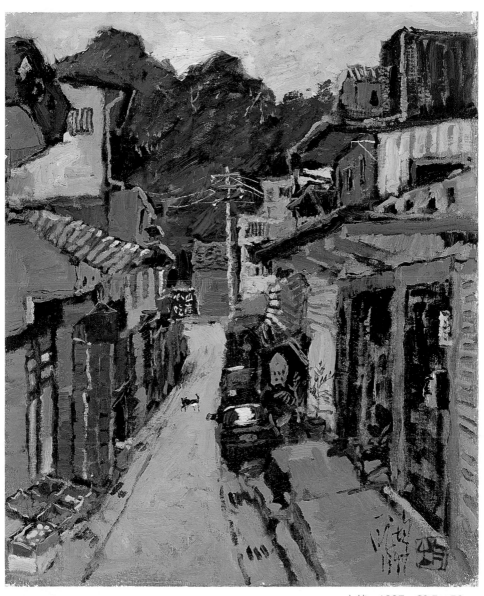

小鎮　1997　60.5×50cm

圖42

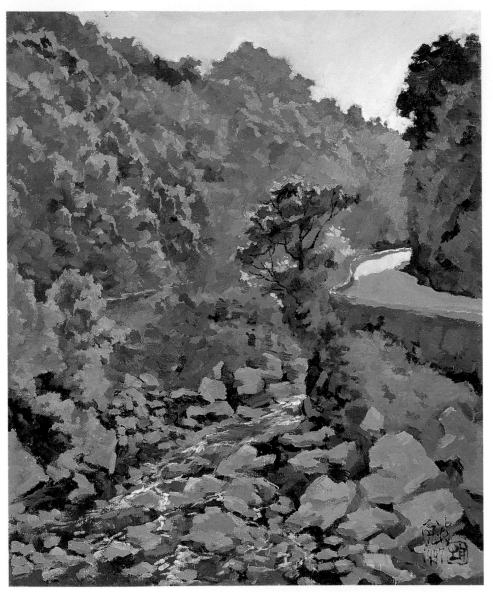

福山　1997　60.5×50cm

圖43

獵人之子　1995　15.5×22.5cm

圖44

泰雅農婦　1997　72.5×60.5cm

圖45

泰雅姊妹花　1997　45.5×38cm

圖46

竹屋與老人　1998　60.5×72.5cm

圖47

東海岸　1998　50×60.5cm

圖48

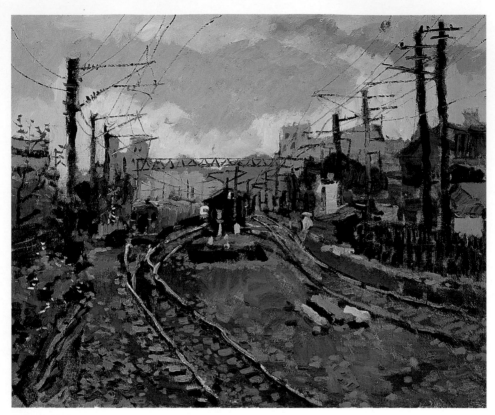

汐止火車站　1998　50×60.5cm

圖49

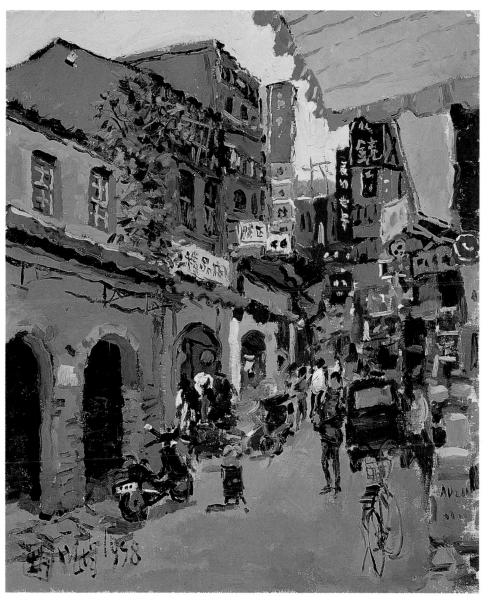

汐止老街　1998　60.5×50cm

圖50

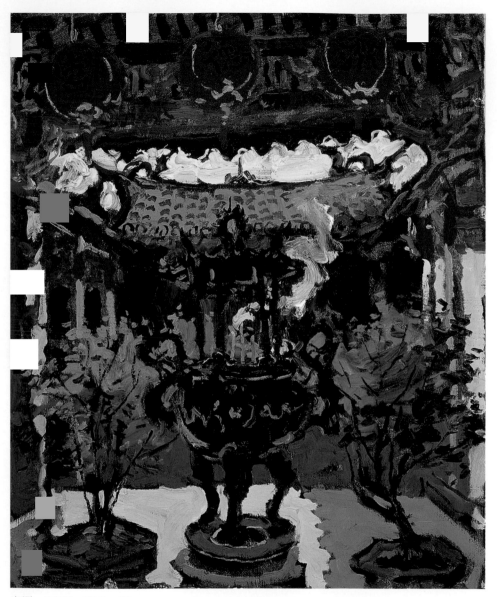

廟門　1998　60.5×50cm

圖 51

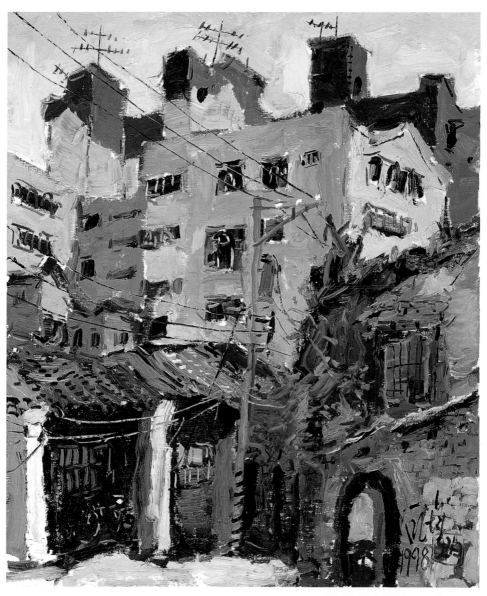

新舊相照　1998　60.5×50cm

圖52

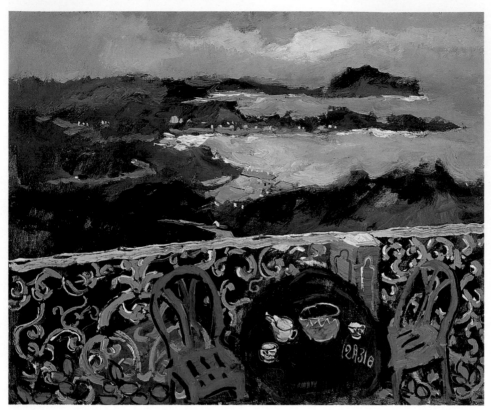

告別一九九八　1998　60.5×50cm

圖 53

春滿庭院　1999　50×60.5cm

圖54

「春滿庭院」過程：

1. 實景。

2. 起稿、構圖。

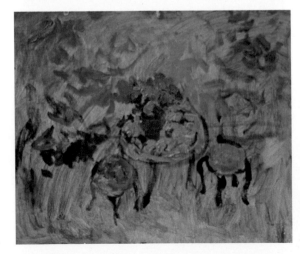

3. 構圖、上色。

圖 55

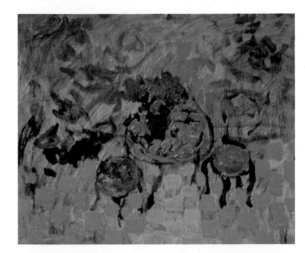

4. 色彩關係。

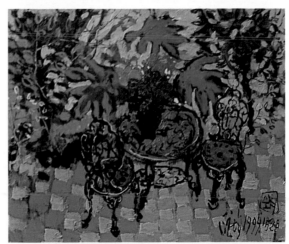

5. 完成。

6. 畫與實景。

圖56

巨幅油畫靜物之寫生

寫生過程 I （攝影：戴竹谿）

　　油畫寫生技法，自印象主義之後，已有豐富、成熟、完美的經驗。然，對每個畫家個人而言，並非看看世界名畫或目睹大師作畫即可掌握技法而得心應手。畢竟繪畫技巧是靠素日磨練功夫而得。能否「大悟」而超神盡變，要看個人對「形」與「色」的「感覺」與「才氣」能否開竅心靈而定。清‧方薰「山靜居論畫」（註：薰字蘭士，號蘭坻，乾隆間石門，今浙江桐鄉，舊屬崇德人。）曰：「學不可不熟，熟不可不化，化而後有自家之面目。」故此，繪事與社會經驗的積累，修養的不斷深化，師承文化背景的精深，都是創作境界高低的重要因素。

　　吸收中國豐富的繪畫哲理創新油畫技法，此乃油畫領域尚未開墾的處女地。踏進這一步是艱難的。所謂「出新意於法度之中，寄妙理於豪放之外」（明，董其昌，「畫眼」），欲想創「新意」暨「妙理」，首先要吃透、消化「法度」，即最基本的技巧，而後要跳出「清規戒律」，大膽叛逆「拂袖而去」，走自己的路。這是一個大悟、大立的歷程，「技巧」已經是不夠用的東西，學習與修養是根本

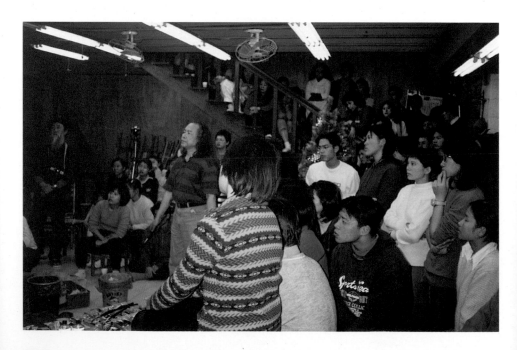

圖57

。清·王昱「東莊論畫」有以下論語：「學畫所以養性情，且可滌煩襟，破孤悶，釋躁心，迎靜氣。昔人謂山水家多壽，蓋煙雲供養，眼前無非生機，古來名家享大耊者居多，良有以也。」可見畫畫者除「技巧」外，要養「性情」，要「靜氣」，不可貪官、貪權、貪錢財，遠離鬧市，塵外孤標，簡單食物，靜心於畫，不求虛名欺世，大器晚成。「不可稍有得意處，便詡詡自負。見人之作，吹毛求疵。惟見勝己者，勤如諮詢。見不如己者，內自省察。知有名蹟，偏訪借觀，噓吸其神韻，長我之識見，而遊覽名山，更覺天然圖畫，足以開拓心胸。自然丘壑內融，眾美集腕，便成名筆矣。」（清·王昱「東莊論畫」）以上乃甘苦之語。中國文人，今昔面貌大不相同；古文人大多不在官場，講求貴先立品，畫皆我之精神，我之人品，隱躍毫端，文如其人，畫亦有然。筆之雅俗本於性生，習而俗者猶可救，生而俗者不可醫。古人詩文、書畫較純，較真，較深。一般醉心於學問、筆墨、哲理。追求「曲高和寡」、「知希爲貴」，不自吹自擂求功名，千秋評說，方留名青史。今日文人、藝術家，部分依賴「官運」走紅自己，或靠商業包裝得「功名」，故追求表面、

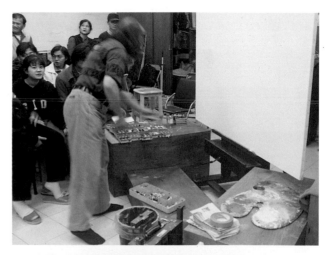

圖58

不純、不真、不深。畫家品節、學問、胸襟、境遇所形成的純全內美；蕩然無存。浮滑甜俗的劣品亦可登大雅之堂。既畫皆我之精神，我之人品、修養不高，欲求畫格之高，其可得乎！？清‧鄒一桂「小山畫譜」曰：「一曰俗氣，如村女塗脂。二曰匠氣，工而無韻。三曰火氣，有筆仗而鋒芒太露。四曰草氣，粗率過甚，絕少文雅。五曰閨閣氣，描條軟弱，全無骨力。六曰蹴黑氣，無知妄作，惡不可耐。」清‧王槩「芥子園畫傳」曰：「筆墨間；寧有稚氣，毋有滯氣。寧有霸氣，毋有市氣。滯則不生，市則多俗。俗尤不可侵染。去俗無他法，多讀書，則書卷之氣上升，市俗之氣下降矣。」……

　　把中國古文人的繪畫哲理暨美學精神充實於油畫創作，自然地會從注意題材的意義性轉化為追求精神的意義性──「造意」、「神韻」、「造景」、「筆墨」、「神似」、「天趣」、「無意」、「無法」、「氣韻」、「簡筆」、「寫意」、「韻律」、「情緒」、「旋律」、「色彩」、「意境」、「對比」、「詩意」、「骨法」、「虛無」、「無形」、「正氣」、「靜氣」、「華滋」、「渾厚」……等等「形而上」的追求，才是無止境的境界。它遠遠超出了「技巧性」的範圍，然，亦是沒有技巧而無法進入的境界。

　　逐漸地，探索一種特殊的作畫方式，在巨幅畫布上一次完成，以達到「寫意」境界。明‧唐志契「繪事微言」（此乃山水畫論著。志契字敷五、元生，泰州（屬江蘇）人）曰：「寫意亦不必寫到筆筆，若寫到便俗。落筆之間，若欲到不敢到便稚。惟習學純熟，遊戲三昧。一濃一淡，自有神行，神到寫不到乃佳。至於染，又要染到。古人云：『寧可畫不到，不可染不到。』以上畫論，在油畫中便是要有純熟的油畫技巧，而後放開，自由自在地畫，如同遊戲一般。作畫要自如肯定。追求「完整」、「細膩」就俗。「草草」數筆而十分傳神為上。形可鬆，

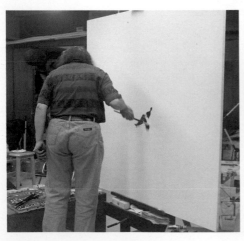
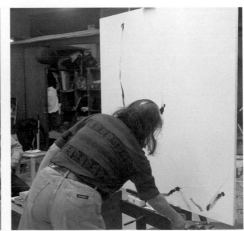

圖59

色彩必須「到家」，寧可有色無形，不可色彩欠佳。這已經刻劃出了油畫技巧如何「更上一層樓」的路子。

誠然，油畫寫意的過程，並不是一個好走的路子。藝術創作不能刻意，凡刻意而產生的作品，一定是矯揉造作不能感動他人的。

油畫技巧要達到自如的、爐火純青的境界，首先必須不停畫筆。即使「天才」的畫家，三日打魚，兩日曬網是無法進步，不成氣候的。然而，更重要的是對「寫意」精神的「悟」；「寫意」是中國文人半抽象或抽象的境界。有如音樂；對某種「主題性」傳達，似有若無。把「事物」轉移到「精神」領域——變為傳達純情感的符號——也許是「色塊」；也許是「線條」；也許是似象非象的有趣「形體」，但它的總體帶有一種強烈的視覺刺激和震撼性很強的生命力。倘若一個「平面」的藝術品，以單一的油畫材質呈現；能達到上述境界，可謂絕佳上品。任何藝術都不能達到「全面性」的「完美」。然，凡是有一個很深入的觀念；創造出某種新的表現方式，雖然是局部的、小範圍的，只要在這

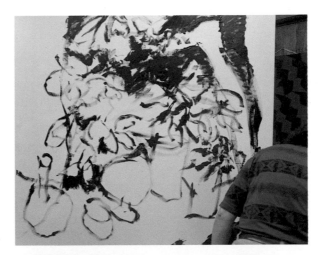

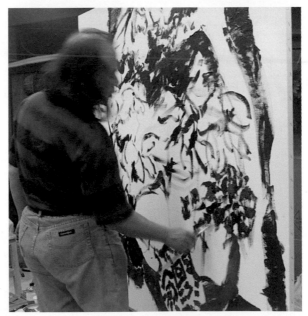

圖60

一小範圍中達到頂尖水準，就是不朽的文化貢獻！

回顧余的個人藝術實踐中；在五十七歲以前，雖然已畫了四十六年畫，仍然沒有敢在大畫布上實驗個人的想法。集一生有過的油畫經驗，乃存實力不足之恐懼；中國水墨寫意畫的優點就在於十分講究筆墨功力之深厚，以極簡練的方式表達神韻，落筆不改，筆筆不敗。其作畫過程，倘若有一敗筆無法補救，即刻棄之，換一宣紙另起爐灶直到成功為止。追求筆墨功力是至高無上的。黃賓虹先生年到九十，跨進了完全造化的境界，神來之筆，筆筆出天趣。就此一點而論，比西方的油畫傳統技巧之追

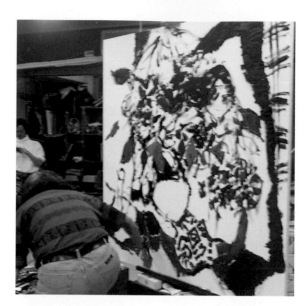

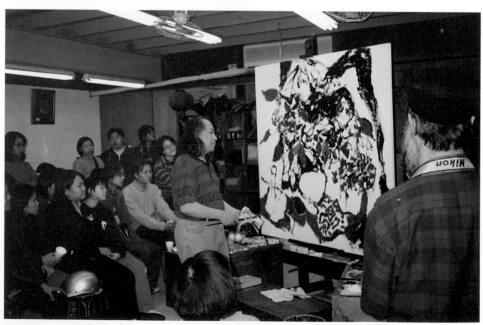

圖61

求，高明多了。西方從古至今的油畫，只能講「題材」、「表現技巧」、「構圖」、「色彩」、「形式」和某種「觀念性」意義。現代講「材料」，跳出「平面」走向「裝置」。無論怎樣變，都必須改來改去地完成……。這一「改來改去」就

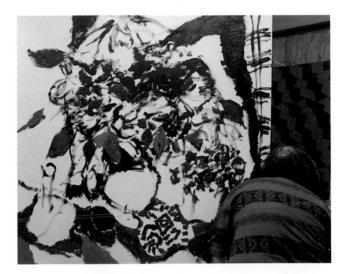

陷入了「設計性」和「製作性」，完全沒有「一氣呵成」、無意得「天趣」所產生的「神韻」和因情緒高潮所流露的瞬息「精神性」。

誠然，在巨幅油畫布上，如何一筆而就，筆筆不改，一氣呵成、一次完成，此乃前無技巧可以借鑑，只有靠自己的經驗與摸索。「油畫」材質與「水墨」截然不同，但道理是相通的。必須三、四十年以上方有筆墨功力可言。例如「草書」必須有「楷書」之基礎，方有骨之氣。黃賓虹的畫；六十方有妙處。八十處處造化。九十神仙境界。西方的油

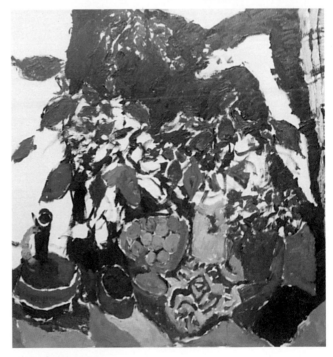

圖62

畫大師（畢卡索、馬諦斯除外）往往年近七十每況愈下，日漸色彩感覺衰退，作畫粗糙，力不從心。中國古文人注重精神意義，筆墨功力以「寫意」、「簡筆」、無意得天趣為妙！油畫倘若能進入如此境界，藝術造詣自然愈老愈「神化」。

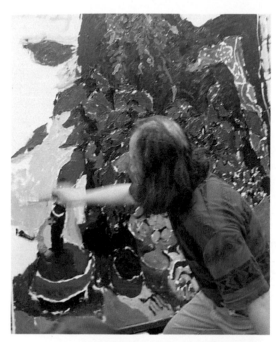

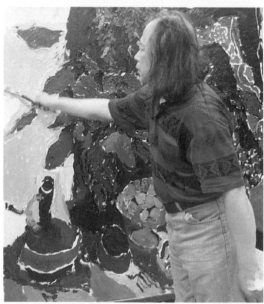

因此，「過程」變得十分重要！「過程」是作品成果的重要一環。在某種意義上，「過程」本身亦是「作品」；惟有觀看了完成一件作品的始末，才是欣賞到這一作品的「全部」。一位出色的演奏家，往往最好的演奏不是在「錄音室」，而是在舞台上；聽眾的「知音」是重要的精神力量；當聽眾的「呼吸」融合在樂曲中時，演奏者的情感即刻昇華到忘我、癲狂的極限；也許演奏有瑕疵，卻是不可多得的絕響。畫畫同樣如此；所以余的這一系列巨幅油畫寫意作品，大多是在眾目睽睽之下完成的。這是非常好的感覺；在許多目光的關懷與期盼下，能更加專注與投入……。人氣的旺盛能倍增作畫的力量，在數小時中一氣呵成。在這一「過程」中，音樂是唯一的情感興奮劑，除了音樂有無比感人的魔力外，隨著旋律的

圖63

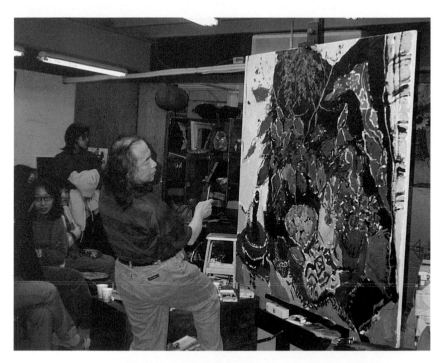

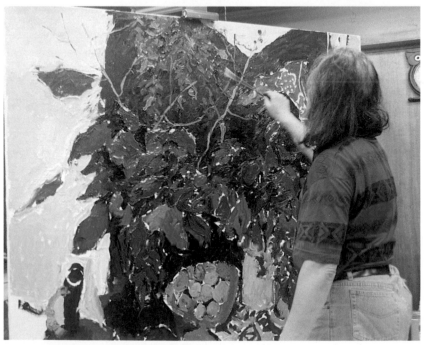

圖64

高低、快慢、起伏，畫筆亦就「活」了，作畫是在忘我、無意中完成的，它所留在畫布上的每一筆，都是純感覺的符號。與其說是「寫生」，不如說是「記錄情緒」。由此可見，「過程」比「結果」更重要、更珍貴，它永遠沒有重複。

當藝術昇華到精神境界就是一個修養問題。修養無可教亦無可學。

每個人的興趣、愛好、學識的深度、修養的層次是不同的，當然，啓發個人

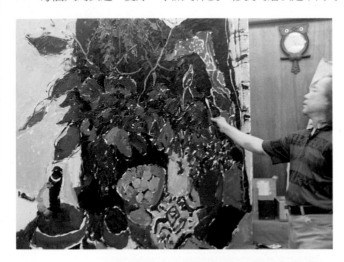

靈感與激情的方式暨手段亦不同。喜愛國劇（京劇）、二胡、絲竹音樂、歌仔戲、布袋戲者，可能完全不能欣賞西方古典音樂。太多的年輕人，只聽流行音樂，不聽古典音樂。音樂雖然是抽象的，但能導向人的感情，滲透在生活方式中，可以影響精神境界的層次，讀書亦然。所以修養是多種十分複雜的因素合成的，它無可學，乃是個人一輩子修身養性之事。

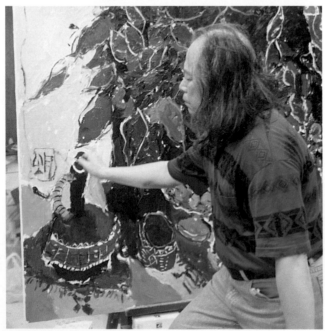

那些畫畫過程所留下的圖象，再也毋須加上什麼說明。

圖65

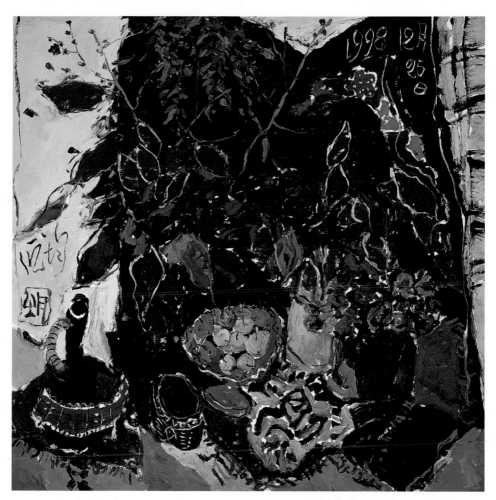

黑與紅對話　1998　128×128cm

圖66

寫生過程 II （攝影：張國治）

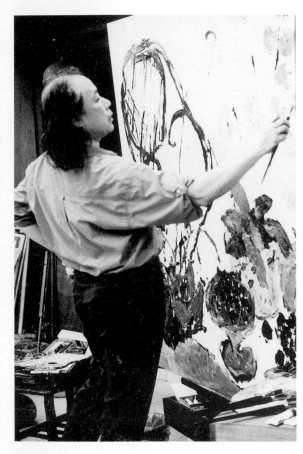

對我而言，一幅畫的結果在我心中並不十分重要，因為藝術行為已經結束，作品的好與壞已成定局，是無法「修補」改變的。重要的是「過程」，因為繪畫的過程是心靈發揮「靈氣」最活躍的階段。當然，必須把這一「過程」縮短到一次完成的「極限」，才能出現真正屬於自我的、獨特的、純情感的衝動符號留在色彩、線條、筆觸肌理之間，這一切絕對是自然的、隨性的、無意的、瞬息的、忘我的「產物」。因此藝術本應像「原始藝術」那般保持「直接性」，不需要矯揉造作、刻意設計、修修補補改來改去的經營，知識愈高愈應進入造化的境界。藝術哲學與美學觀一旦追求「唯物主義」就失去了「靈魂」。藝術既是精神與思想的反映，就必須研究「精神性」與「形而上」，這樣才能追求

「無限性」的「極限」──對個人而言，是如此。

　　由此可見，把繪畫技巧的「精準」視爲「藝術創作」和「完美性」是一種錯誤概念。事實上，世界上沒有絕對的「完美性」，只有「相對美」沒有「絕對美」。

　　一幅畫有「缺陷」、有「不足」是自然、正常的。正是因爲不去修飾「缺陷」所以才能保留不可多得的妙處，無意得天趣！此乃修養問題。修養不夠者，明明

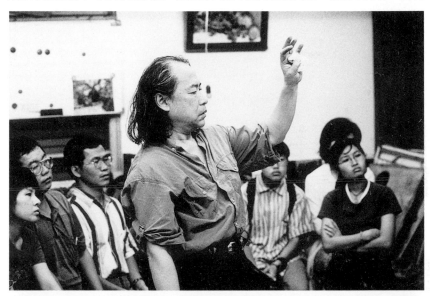

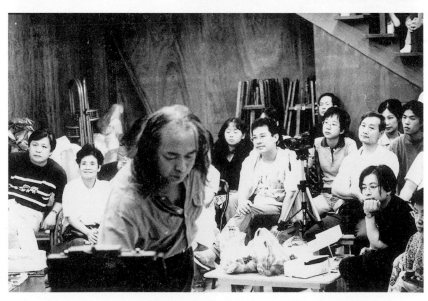

圖68

自己畫面有一些「妙筆」或動人的「色彩」，反而視爲「缺陷」，塗塗改改地抹掉，以平平庸庸而告終，這是俗目者的繪畫悲劇。

在莫扎特的鋼琴協奏曲（MOZART: Piano Concerto No.20 in D.K. 466 & No.24 in C.K. 491 & No.27 in B.K. 595)的伴同下，那絕響的旋律；有的是具有激烈、狂暴的性格，十分浪漫；有的嚴肅、暗淡，「色彩」豐富，結構複雜；有的具輓歌式悲哀的氣氛，這一切強烈對比的抽象情緒帶動了畫筆「快塗」、「慢拖」、「重拍」、「輕鉤」、「旋轉」、「逆行」等等忘我的「靈感性技巧」，一種不可多得的、無重複性的經驗，在這一情緒高潮的作畫「過程」中，得到某種精神境界和層次昇華。以余所見，這一「過程」中瞬間爆發的靈性價值，遠超

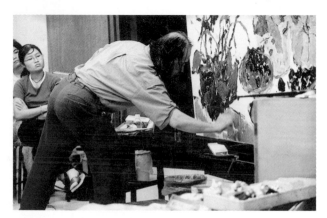

過了作品本身呈現的意義。誠然，倘若觀眾能在作品色彩與筆觸肌理的軌跡中，知曉那瞬間靈性的天趣，享受的空間就是無限的。

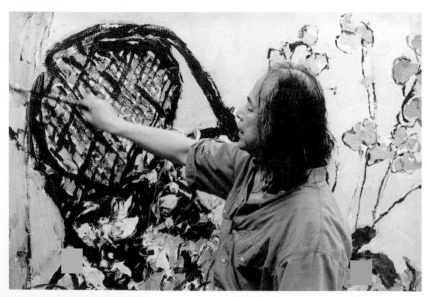

圖69

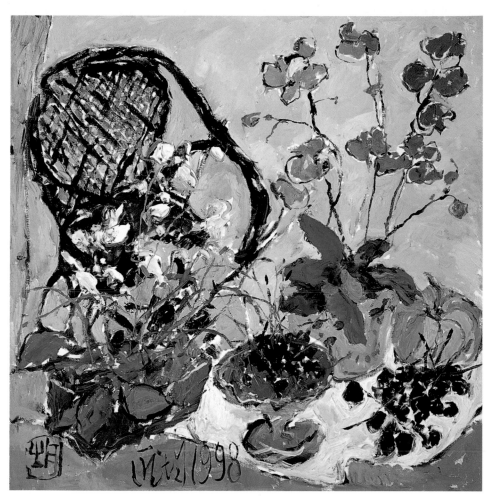

黑與灰對話　1998　128×128cm

圖70

繪畫寫生哲學論 龐均◎著

發 行 人　何政廣

編　　輯　王庭玫・魏伶容・林毓茹

美　　編　柯美麗

出 版 者　藝術家出版社

　　　　　台北市重慶南路一段147號6樓

　　　　　TEL：（02）2371-9692～3

　　　　　FAX：（02）2331-7096

　　　　　郵政劃撥：01044798　藝術家雜誌社

總 經 銷　時報文化出版企業股份有限公司

　　　　　桃園縣龜山鄉萬壽路二段351號

　　　　　TEL：（02）2306-6842

南部區域代理　台南市西門路一段223巷10弄26號

　　　　　TEL：（06）261-7268

　　　　　FAX：（06）263-7698

印刷製版　欣佑彩色製版印刷有限公司

初　　版　1999年6月

再　　版　2015年2月

定　　價　新臺幣250元

Ｉ Ｓ Ｂ Ｎ　978-986-282-147-3（平裝）

法律顧問　蕭雄淋

國家圖書館出版品預行編目

繪畫寫生哲學論 / 龐均著. -- 再版. --
臺北市：藝術家，2015.02
120面；15×21公分
ISBN 978-986-282-147-3（平裝）

1.繪畫技法　2.寫生　3.畫冊

947.5　　　　　　　　　104002280